# FRED C. WÜRTELE
# Photographe

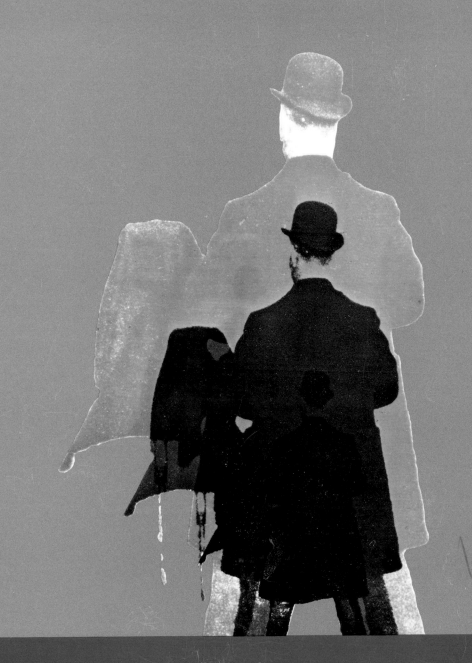

# 6 les cahiers du patrimoine

Ministère des
Affaires culturelles
Direction générale du patrimoine

# FRED C. WÜRTELE
## Photographe

Publication conjointe
Direction des sites et arrondissements
Centre de documentation.

# FRED C. WÜRTELE Photographe

Présentation de Fernand Caron
historien

# les cahiers du patrimoine

Ministère des
Affaires culturelles
Direction générale du patrimoine

# collaborateurs

Cette étude n'aurait pu être menée à terme sans l'excellente collaboration de nombreuses personnes tant à l'intérieur qu'à l'extérieur du ministère des Affaires culturelles du Québec.

Un merci particulier à:

Mlle C. Dooley
M. Eugène Kedl
M. Henri Latouche
M. Jacques Marcotte

Mme Louise Minh
Mlle Sylvie Rousseau
M. Armand Therrien
Mme Marie-Thérèse Thibault

# note

*Les négatifs de la collection Würtele sont déposés aux Archives Nationales du Québec à Québec, qui en détiennent les droits de reproduction.*

# introduction

Nicéphore Niepce, en 1816, parvient le premier à fixer une image sur une plaque d'étain. Il s'associe par la suite à Louis-Jacques Daguerre et ils découvrent ensemble le daguerréotype vers 1827. Enfin, en 1847, Niepce de Saint-Victor utilise l'émulsion sur plaque de verre pour donner des images négatives transparentes permettant de tirer sur papier des épreuves en nombre illimité et d'en tirer des agrandissements.

Inaugurée en France, la photographie prit dès lors un essor universel. Au Québec, l'histoire de la photographie nous est malheureusement très peu connue. Il semble[1] que le sieur Desnoyers ait été le premier daguerréotypiste à Montréal en 1847. D'autre part, William Ellisson aurait été le premier à Québec en 1848.

Le tableau de la page suivante fait connaître quelques collections québécoises importantes et les situe les unes par rapport aux autres.

Ainsi, la collection Würtele apparaît comme une collection relativement ancienne et une des rares collections d'amateur. En tant que contenu, nous estimons qu'elle représente un intérêt exceptionnel, à cause des thèmes traités et des lieux photographiés.

Nous ne prétendons aucunement connaître toutes les collections de photos québécoises. Au contraire, nous avons beaucoup à apprendre des petits musées et dépôts d'archives et surtout des institutions d'enseignement. Peut-être que quelques photographes ou collectionneurs auraient même de précieuses collections.

Dans le tableau qui suit des photographes connus tels Ellisson, Leggo et Vallée, ont volontairement été exclus puisque seuls des clichés positifs nous sont parvenus et qu'ils sont généralement dispersés dans plusieurs collections ou dans plusieurs dépôts d'archives.

1. Ministère des Affaires culturelles, **Québec vu par...**, 1969

## quelques collections photographiques importantes du québec

| Photographe | Années de production | Professionnel ou amateur | Négatifs | Siège social |
|---|---|---|---|---|
| Livernois (Ellefson) | 1854-1960 | P | 300,000 | Québec |

**Dépôt de la collection:** *Archives nationales du Québec, Québec; M. Merriles, Toronto; Archives publiques du Canada, Ottawa.*

| | | | | |
|---|---|---|---|---|
| Notman | 1856-1934 | P | 400,000 | Montréal |

**Dépôt de la collection:** *Musée McCord, Montréal.*

| | | | | |
|---|---|---|---|---|
| Edgar J. Gariépy | 1875-1920 | P | 1,500 | Montréal |

**Dépôt de la collection:** *Service de l'Inventaire des Biens culturels, Québec.*

| | | | | |
|---|---|---|---|---|
| Fred. C. Würtele | 1886-1910 | A | 575 | Québec |

**Dépôt de la collection:** *Archives nationales du Québec, Québec.*

| | | | | |
|---|---|---|---|---|
| Soeurs Lemay | 1890-1960 | P | 65,000 | Chicoutimi |

**Dépôt de la collection:** *Société historique du Saguenay, Chicoutimi.*

| | | | | |
|---|---|---|---|---|
| Belle-Lavoie | 1894-1940 | P | 30,000 | Rivière-du-Loup |

**Dépôt de la collection:** *Musée d'archéologie, Rivière-du-Loup.*

| | | | | |
|---|---|---|---|---|
| Ozias Leduc | 1900-1945 | A | 275 | Montréal |

**Dépôt de la collection:** *Archives nationales du Québec, Montréal.*

| | | | | |
|---|---|---|---|---|
| Albert Tessier | 1910-1955 | A et P | 1,000 | Trois-Rivières |

**Dépôt de la collection:** *Archives du Séminaire Saint-Joseph, Trois-Rivières.*

| | | | | |
|---|---|---|---|---|
| Ozias Renaud | 1918-1930 | P | 2,000 | Sainte-Agathe |

**Dépôt de la collection:** *Archives nationales du Québec, Montréal.*

| | | | | |
|---|---|---|---|---|
| Robitaille-Montmigny | 1931-1935 | P | 5,000 | Québec |

**Dépôt de la collection:** *Archives nationales du Québec, Québec.*

| | | | | |
|---|---|---|---|---|
| Armour Landry | 1934-1976 | A et P | 12,000 | Montréal |

**Dépôt de la collection:** *Archives nationales du Québec, Montréal: M. Armour Landry, Montréal*

Le ministère des Affaires culturelles a fait l'acquisition de la collection Würtele, le 21 mars 1975. Très souvent, ce genre d'acquisition est le fruit d'un concours de circonstances. En effet, le ministre accordait, le 8 janvier 1975, un contrat à la firme Pluram Inc. pour, entre autres choses, créer une certaine banque de données sur le Vieux-Québec. C'est ainsi qu'à la suite de contacts personnels, la firme consultante rencontrait monsieur Henri Latouche, propriétaire de la collection Würtele; celui-ci accepta alors de vendre ladite collection au ministère des Affaires culturelles.

Monsieur Latouche conservait méticuleusement cette collection depuis 1943, alors qu'il l'avait achetée d'un confrère de travail, Robert Brown. Ce dernier l'avait acquise, semble-t-il d'un parent de F.C. Würtele vers 1936.

Pour bien comprendre la collection Würtele, nous vous proposons quelques notes sur le personnage, puis nous illustrerons les principaux thèmes par des photos choisies et présentées en grand format. Enfin, pour que cet ouvrage devienne aussi un instrument de travail, nous vous offrons l'ensemble de la collection avec notes et photos en petit format.

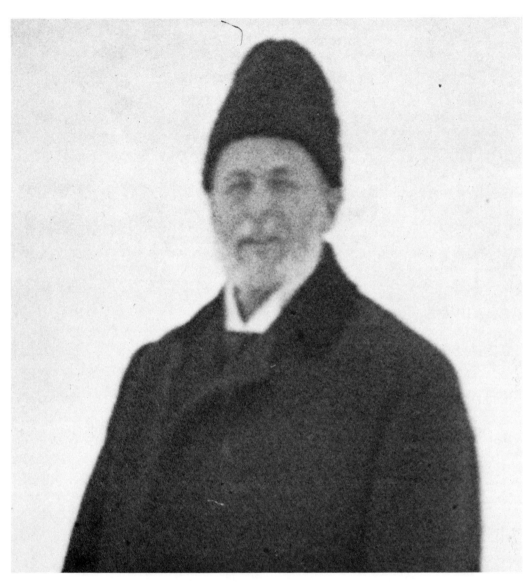

*F.C. Würtele selon un agrandissement de la photo no. C-35*

I- le personnage

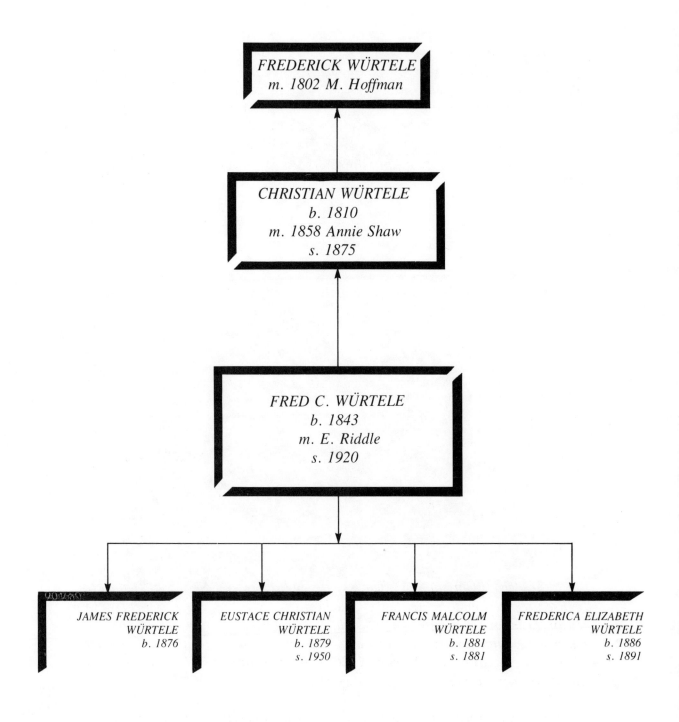

FREDERICK WÜRTELE
m. 1802 M. Hoffman

CHRISTIAN WÜRTELE
b. 1810
m. 1858 Annie Shaw
s. 1875

FRED C. WÜRTELE
b. 1843
m. E. Riddle
s. 1920

JAMES FREDERICK
WÜRTELE
b. 1876

EUSTACE CHRISTIAN
WÜRTELE
b. 1879
s. 1950

FRANCIS MALCOLM
WÜRTELE
b. 1881
s. 1881

FREDERICA ELIZABETH
WÜRTELE
b. 1886
s. 1891

*Tableau généalogique de la famille Würtele*

*Il nous apparaît important de connaître la personnalité du photographe pour mieux comprendre sa collection. Cet aspect peut être négligeable pour la collection d'un photographe professionnel, mais Würtele étant un amateur, il en résulte que sa personnalité et sa collection sont très intimement liées.*

*Plutôt que de dresser une chronologie fastidieuse des événements, nous avons préféré dégager les principaux traits de sa personnalité sous forme de thèmes.*

## A) l'homme

*Frédérick Christian Würtele est né le 10 septembre 1842 et baptisé à l'église presbytérienne St-Andrew de Québec, le 7 avril 1843. Aîné d'une famille de sept (7) enfants, il épouse, à une date inconnue, Élizabeth Riddle qui lui donnera quatre (4) enfants dont deux, au moins, décèdent en bas âge. Il meurt à l'âge de soixante-seize (76) ans, le 18 mars 1920. Son inhumation a eu lieu au cimetière Mount Hermon de Sillery.*

*Quelques recherches généalogiques nous ont permis de retrouver les prénoms de son grand-père (Frederick) et de son père (Christian) de qui il a d'ailleurs tiré son prénom composé (voir tableau généalogique).*

*Installée à Québec depuis environ 1802, la famille Würtele ne compte plus un seul descendant dans cette ville aujourd'hui.*

## B) le québécois

Trente-cinq pour cent des clichés de la collection illustrent la ville de Québec, ville où Würtele a habité toute sa vie sauf en 1896, année où il semble avoir beaucoup voyagé. Il photographie, à l'instar des touristes, les particularités de la ville telles les marchés, les portes, les monuments, les édifices et les rues typiques fréquentées par les touristes.

En plus de ces scènes bien connues, il photographie fréquemment certains secteurs de la ville tels le Vieux-Québec, les environs du Parlement ou bien la rue Saint-Pierre. Cet aspect nous a intrigués et nous en avons trouvé l'explication en faisant la liste de ses lieux de résidence (R) ou de travail (T) selon les annuaires de l'époque:

1878-81

95, Saint-Pierre et 87, Dalhousie (T)
92, Grande-Allée (R)

1881-82

96, Saint-Pierre (T)
41, Sainte-Geneviève (R)

1882-86

96, Saint-Pierre (T)
90, Grande-Allée (R)

1886-91

96, Saint-Pierre (T)
85-86, Lachevrotière (R)

1891-93

45, Sainte-Geneviève (R)

1893-94

31, D'Auteuil (T)
25, D'Auteuil (R)

1894-95

65, Boul. Sainte-Anne (R)

1895-97

(rien)

1897-1900

144, Saint-Augustin (T)
38-40, Sainte-Anne (R)

1900-08

54, Conroy

1908-09

53, Saint-Louis (R)

1909-11

92, Saint-Pierre (T)
53, Saint-Louis (R)

1911-12

53-55, Saint-Louis (R)

1912-17

136, Saint-Augustin (T)

1917-19

72, Sainte-Ursule

1919-20

138, Saint-Augustin (T)

*National School,
31, rue D'Auteuil,
où Fred. C. Würtele a
travaillé en 1893-1894*

Dans l'ensemble, cependant, il a tracé un remarquable tableau de la ville de Québec qu'il sentait évoluer avec inquiétude. Cette affirmation n'est pas gratuite, compte tenu des nombreuses photos de démolitions d'immeubles qu'il nous a léguées: C-46, E-5, E-29...

Son attachement pour sa ville natale constitue, en définitive, un point important de sa personnalité.

## C)  le comptable

De son métier, Fred. C. Würtele était comptable. En effet, on le retrouve d'abord à l'emploi de la firme de son père et de son oncle, «C. and W. Würtele», marchands de quincaillerie et de fer en gros, sise au 95 rue Saint-Pierre. Son père étant décédé en 1875, il a peut-être hérité alors d'une partie du commerce. Selon les annuaires, il y travaille depuis au moins 1878 jusqu'à la liquidation du commerce en 1890.

De comptable pour différents particuliers, il devient secrétaire-trésorier du High School of Québec en 1892. Cette école tombe sous le contrôle de la Protestant Board of School Commissioners en 1894-95. À son retour de voyage en 1897, Würtele revient au service de la Protestant Board of School Commissioners, toujours au titre de secrétaire-trésorier. Il y demeurera jusqu'à sa mort en 1920.

Son métier, mais surtout sa personnalité, lui ont valu le titre de «Esquire» ou gentilhomme en 1891.

## D) le militaire

*Diplômé de l'école militaire le 12 avril 1867, F.C. Würtele porte le grade de lieutenant du 8ième Bataillon, 2ième Compagnie du Régiment Royal Rifle ou Stadacona, du 19 mars 1869 au 18 décembre 1874. Le même grade lui est ensuite attribué du 23 avril 1878 au 12 janvier 1883, moment où il est promu capitaine. Selon ses états de service, il aurait été mis à sa retraite par ordre général le 17 septembre 1886.*

*Bien qu'il ne semble pas avoir reçu officiellement d'autres grades, des lettres reçues lui attribuent le grade de capitaine en 1901-02 et de lieutenant-colonel en 1910-11.*

*Cette carrière dans l'un des régiments les plus réputés de la milice cana-dienne, explique son intérêt marqué pour l'aspect militaire. Comment expliquer autrement qu'il ait photographié autant de vaisseaux de guerre, de pratiques de tir au canon, de fortifications, de drapeaux, etc...*

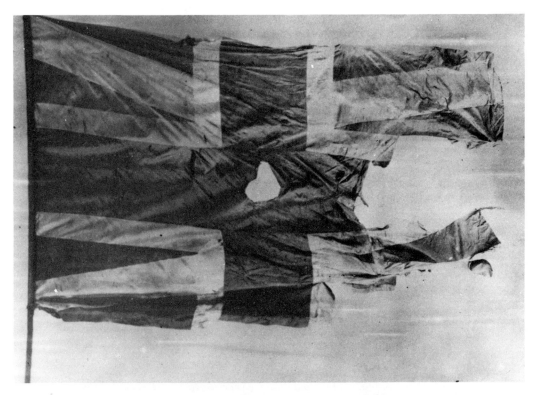

*E-40, Vieux drapeau britannique à WestPoint. Circa 1906*

## E) le philanthrope

En plus de sa profession de comptable, Fred. C. Würtele évolue bénévole-
ment au sein d'associations culturelles à titre divers:

1877 à 1882

Curator of Apparatus (conservateur des objets) à la Québec Literary and Historical
Society.

1882 à décembre 1895, 1899 à décembre 1906

Librarian (bibliothécaire) à la Québec Literary and Historical Society.

novembre 1910 à janvier 1914

secrétaire de l'Archeological Institute of America, Department of Canada, Québec
Society.

D'après les fonctions qu'il occupe et les multiples publications qu'il pro-
duit, on peut certes affirmer qu'il est un membre très actif. Il ira même jusqu'à
représenter à ses frais la Q.L.H.S. à Ottawa en 1905 lors d'un congrès de la Royal
Society of Canada.

Son dévouement lui vaudra finalement des remerciements du Gouverneur
général en conseil le 28 février 1894 pour son document sur le «Royal William»[1];
il sera aussi l'une des rares personnes à recevoir l'honneur d'être nommé membre
à vie de la Québec Literary and Historical Society en 1902.

1. **Report of the Secretary of State of Canada for the year ended 31st. December 1894. Appendix
G.** p. 60.

## F)   l'historien

Étant donné la nature même de son travail comme bibliothécaire de la Québec Literary and Historical Society, il devait lire beaucoup et se tenir au courant des derniers ouvrages parus. Cela avait au moins l'avantage de lui éviter les frais d'achats de volumes. De plus, cette Société lui offrait aussi un instrument pour publier le résultat de ses recherches.

Voici les titres de ses publications dont vous trouverez, en bibliographie, le signalement complet:

**Historical Record of the St. Maurice Forges**, 1887

**Our Library**, 1889

**The English Cathedral of Québec**, 1889-91

**S.S. Royal William**, 1895

**The King's Ship «L'Orignal» sunk at Québec**, 1899

L'historien devint même éditeur en 1905-06 avec la publication de Blockade of Québec in 1775-76 by the American Revolutionists.

Bibliothécaire et historien, Fred. C. Würtele désire poursuivre une carrière d'archiviste. Il écrit donc à l'archiviste D. Brymner en 1889 et y annexe une pétition à l'intention du Gouverneur général en conseil lui offrant ses services aux Archives Publiques du Canada. Malheureusement pour lui, cette démarche n'apporte aucun résultat. Comme historien, nous pourrions reprocher à Würtele son souci exagéré du détail et l'absence de références. N'était-ce pas là cependant un défaut commun à tous les historiens de l'époque?

## G)   le photographe

F.C. Würtele demeure l'une des rares personnes de son époque à occuper ses loisirs par la photographie amateur. Compte tenu du coût exorbitant que devait constituer ce hobby à l'époque, la photographie ne devait être réservée qu'à une certaine classe de gens.

Nous n'avons pas l'intention de nous attarder sur les différents appareils utilisés à l'époque et sur des détails techniques que d'autres sont mieux qualifiés pour expliquer. Cependant, il faudra se rappeler, à chaque photo, les difficultés techniques du photographe à savoir matériel lourd, éclairage, sensibilité des négatifs, etc . . . De plus, il est important de noter que notre photographe était âgé de 44 à 66 ans au moment où il a constitué sa collection.

Aucune photo ne semble jamais lui avoir procuré un certain profit, même pas les sept (7) qu'il publie dans Blockade of Québec ou bien dans Transaction of the Q.L.H.S., 1905, P. 25. Bien plus, il n'est même pas mentionné que c'est Würtele qui est l'auteur de ces photos.

Fait à son honneur, il essaie sans cesse d'améliorer sa technique. Ses notes manuscrites sur les enveloppes des négatifs en témoignent:

A-16: «shutter not fast enough»
C-14: «overexposed»
C-19: «best»

En définitive, Würtele n'est peut-être qu'un amateur mais un amateur sensible, méticuleux et intelligent. Nous aurions pu exploiter d'autres facettes de sa personnalité. Ce qui en fait aujourd'hui un être exceptionnel, cependant, ce n'est pas sa personnalité mais sa collection. Et pour bien comprendre la collection, il est essentiel d'en illustrer dès maintenant les principaux thèmes.

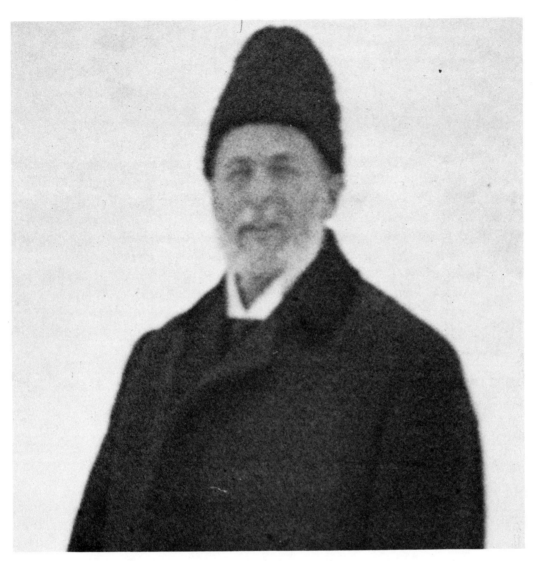

*F.C. Würtele selon un agrandissement de la photo no. C-35*

II- quelques photos

On analyse toujours un peintre ou un écrivain par les thèmes dégagés de son oeuvre. Or, il nous semble que ce même procédé soit valable pour l'étude de la collection d'un photographe amateur.

Tous les thèmes n'ont pas la même importance à l'intérieur de la collection. À ce sujet voici, en terme de pourcentage, les principaux thèmes dégagés:

| | | | |
|---|---|---|---|
| Vues d'ensemble | 22% | L'hiver | 6% |
| Bateaux | 16% | Moulins à scie | 4% |
| Histoire et architecture | 13% | Bâtiments d'éducation | 4% |
| Aspect militaire | 10% | Reportage | 3% |
| Religion | 9% | Ponts | 2% |
| Paysages naturels | 9% | Portraits | 2% |

## A)   vues d'ensemble

*Ce thème regroupe différentes perspectives horizontales ou en plongée. Ces vues représentent généralement un quartier, un pâté de maisons, une place publique, un village, etc...*

## Québec

*Terrasse Dufferin et quartier Saint-Pierre, 1899.*

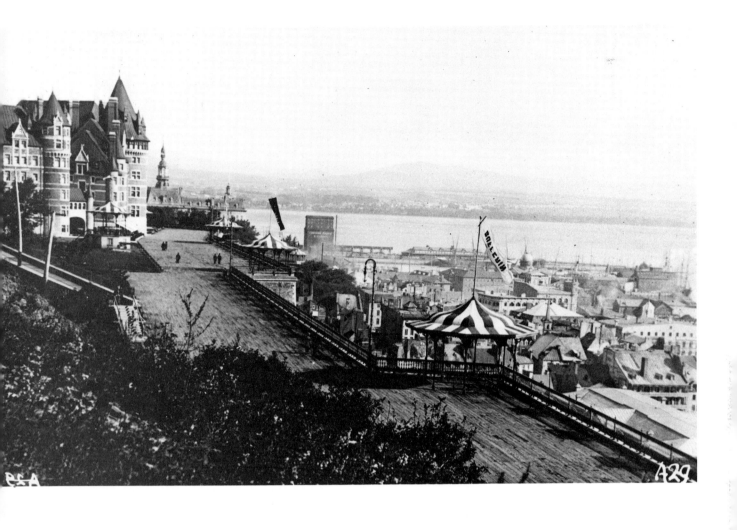

## Québec

*Parc Frontenac (Montmorency) vu de
la Terrasse Dufferin, circa 1898.*

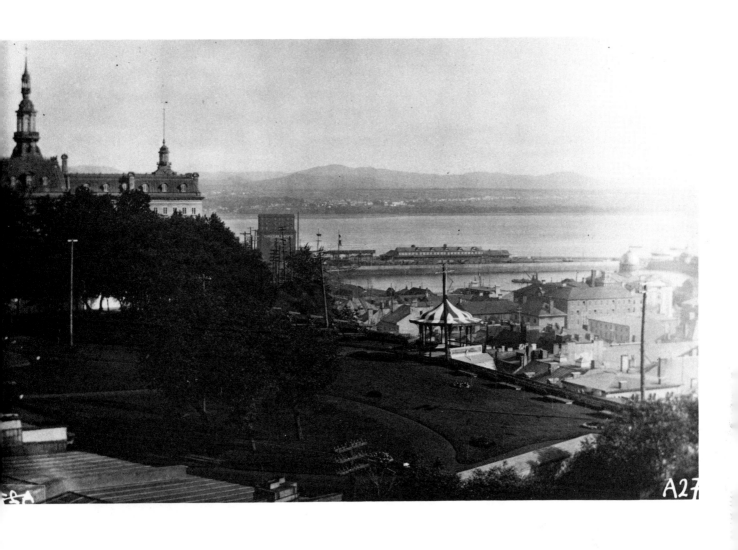

**Québec**

*Rue Saint-Pierre vers le nord depuis le
toit de la Banque Union, 23 août 1904.*

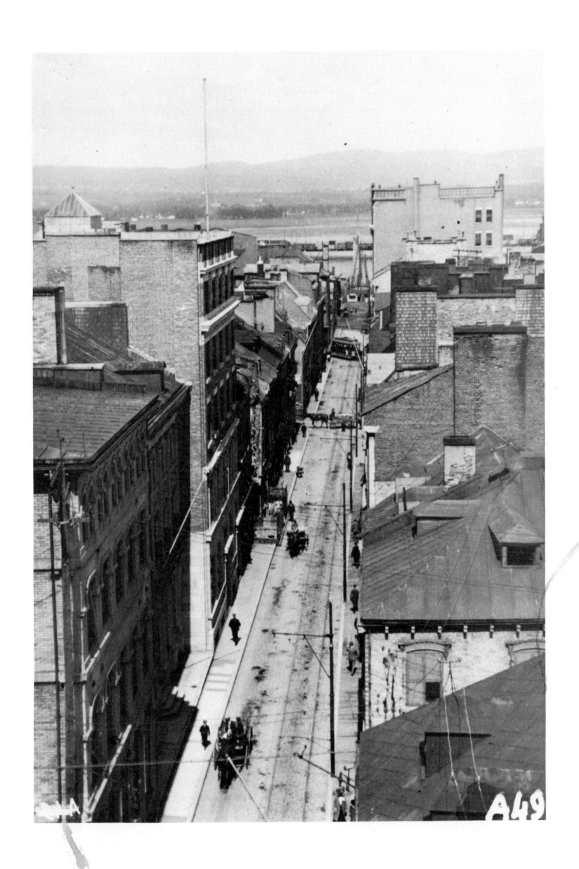

**Québec**

*Maisons en rangée d'esprit victorien sur la Grande-Allée, circa 1888. Cet ensemble a fait place au complexe H.*

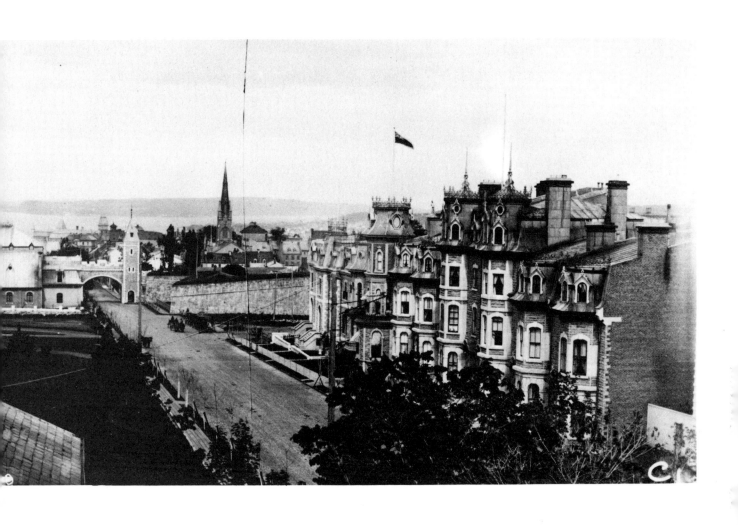

*Toronto (Ont.)*

*Metropolitan Methodist Church,
Queen Street, circa 1896.*

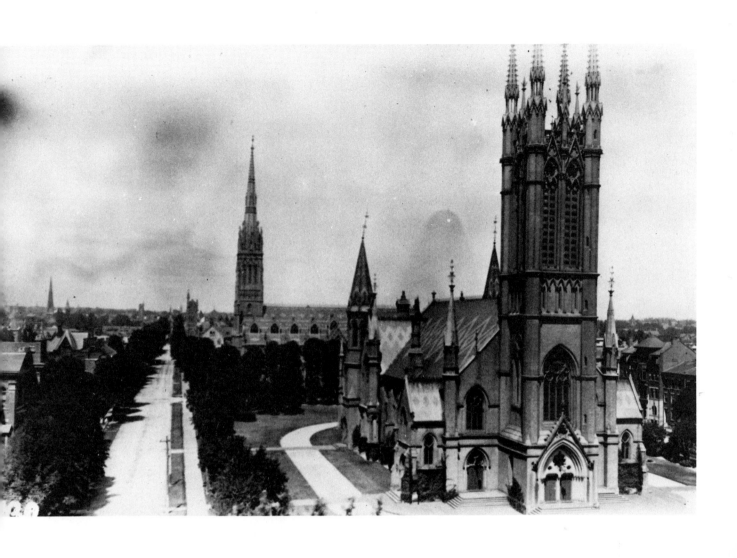

*Chicoutimi*

*Vue depuis la deuxième chute de la rivière Chicoutimi, 15 septembre 1897.*

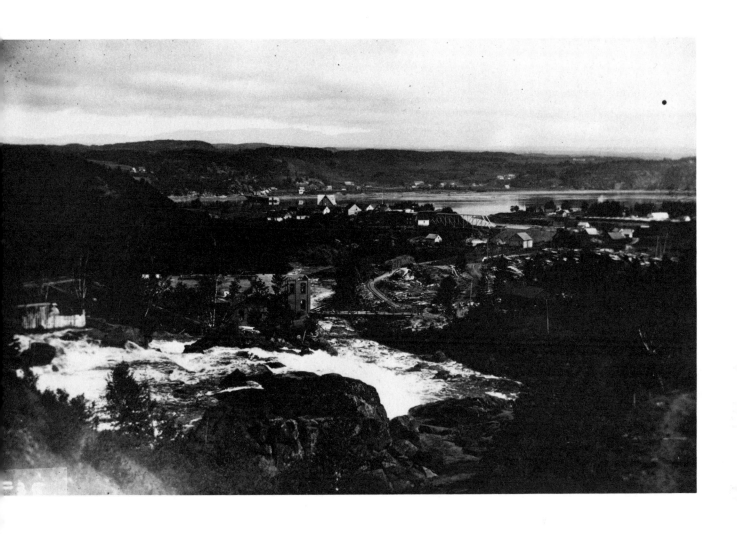

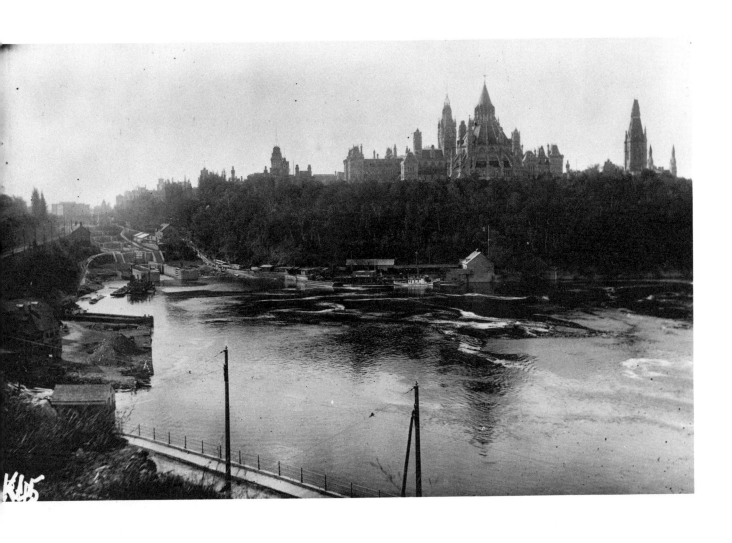

## B) bateaux

L'intérêt marqué de Würtele pour les bateaux se traduit par des photos de goélettes, de traversiers, de chantiers de construction navale, de bateaux de guerre. Dans ce dernier cas, le cliché souligne le plus souvent un événement particulier:

*11 et 12 septembre 1899*

*Exposition de Québec; à cette occasion, 1500 marins en ville.*

*18, 19 et 20 septembre 1901*

*Escorte du duc et de la duchesse de Cornwall et d'York.*

*20 au 26 août 1906*

*Fête populaire en l'honneur des frégates françaises et anglaises.*

*22 juillet 1908*

*Présence du Prince de Galles aux fêtes du tricentenaire de Québec.*

### Québec

*Navire polaire S.S. Gauss devenu S.S. Artic. Parti de Québec le 29 juillet 1906, le vapeur du capitaine J. Elzéar Bernier reviendra le 20 octobre 1907 après 18 mois.*

*17 juin 1904.*

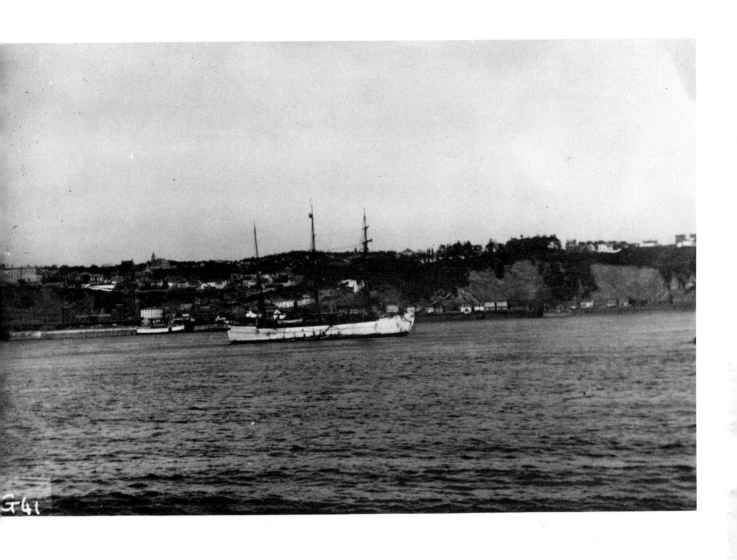

F41

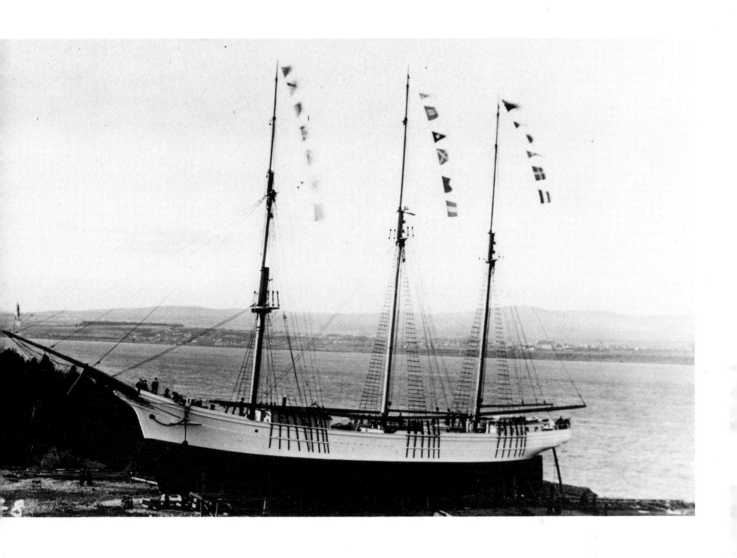

*Lévis*

*Le Sardhana de Glasgow en cale sèche. Ce navire avait échoué à la Pointe des Monts le 22 juillet 1903. 4 août 1903.*

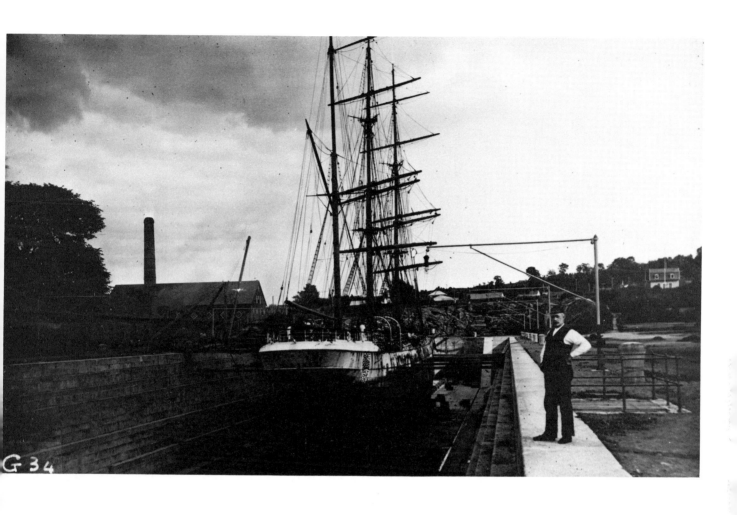

G 34

## Québec

*H.M.S. Dominion, lancé à Portsmouth le 15 août 1905. 16 350 tonnes. 425 pieds de long. Vitesse de 18.5 noeuds. Équipage de 820 hommes. 20 août 1906.*

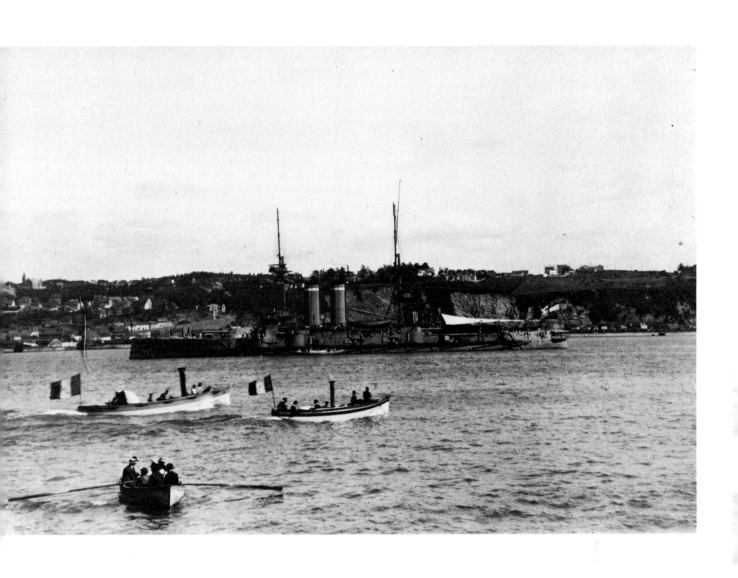

*Québec*
*H.M.S. Renown 1899.*

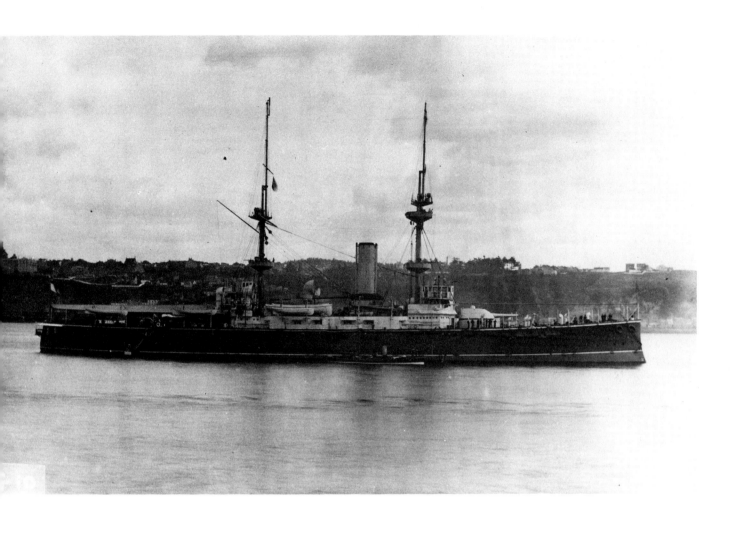

*Québec*

*H.M.S. Ariadne, anciennement
Rétribution et Tribune. 24 août 1903.*

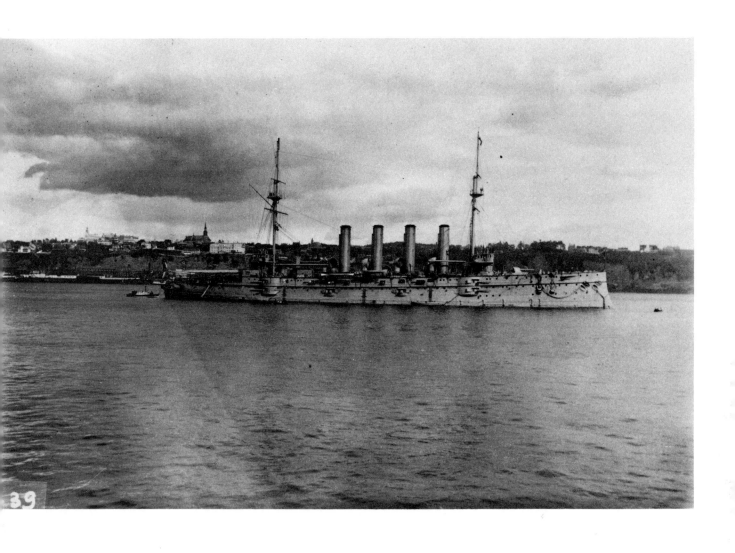

## Québec

*Arrivée du H.M.S. Indomitable (3 cheminées) et du H.M.S. Minotaur (4 cheminées). Le premier transportait le Prince de Galles pour les fêtes du Tricentenaire de Québec.*
*H.M.S. Indomitable:*
*17,250 tonnes, 530 pieds de long, vitesse de 25 noeuds, 12 canons de 45 pieds, construit en 1907. 22 juillet 1908.*

### Québec

*Chargement de charbon sur le H.M.S.
Diadem au quai de la Pointe à Carcy.
Arrive à Québec le 17 septembre 1901 et
escorte alors le H.M.S. Ophir qui
transporte le duc et la duchesse de
Cornwall et d'York. 20 septembre 1901.*

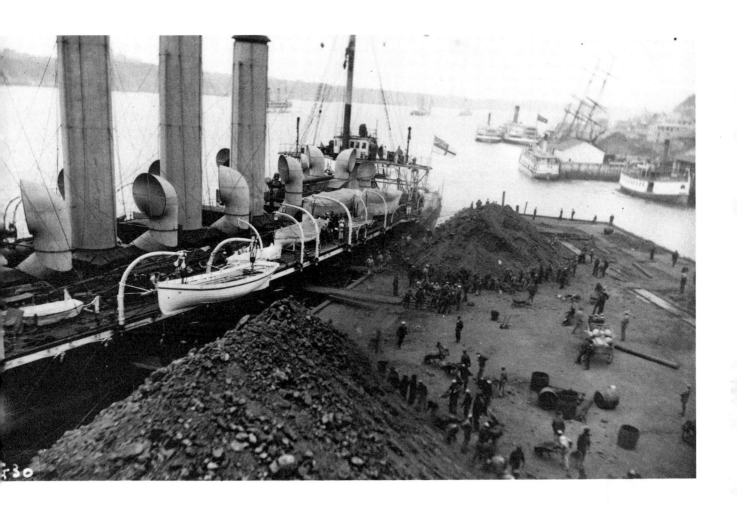

51

## C) *histoire et architecture:*

*La passion de Würtele pour l'histoire se traduit par des photos de monuments, de plaques, de reproductions de gravures, photos ou de plans anciens. Des photos de bâtiments exceptionnels aujourd'hui disparus, transformés ou conservés, complètent ce thème.*

*Dévoilement du monument Short-Wallick, deux héros de l'incendie du quartier Saint-Sauveur en 1889. Oeuvre de Philippe Hébert. Face au Manège militaire, Grande-Allée. 12 novembre 1891.*

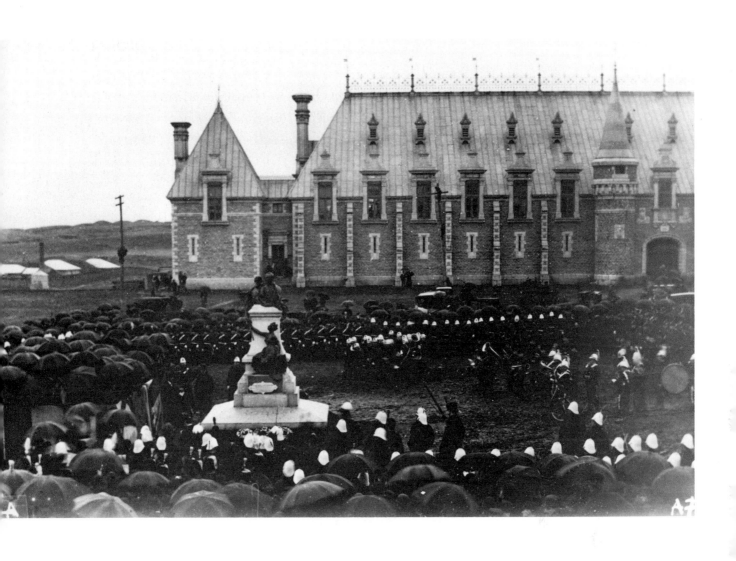

*Québec*

*Boulevard Champlain.*
*Plaque de bronze commémorant la défaite*
*de Montgomery en 1775. À droite,*
*il s'agit de M. Fred C. Würtele.*
*2 janvier 1905.*

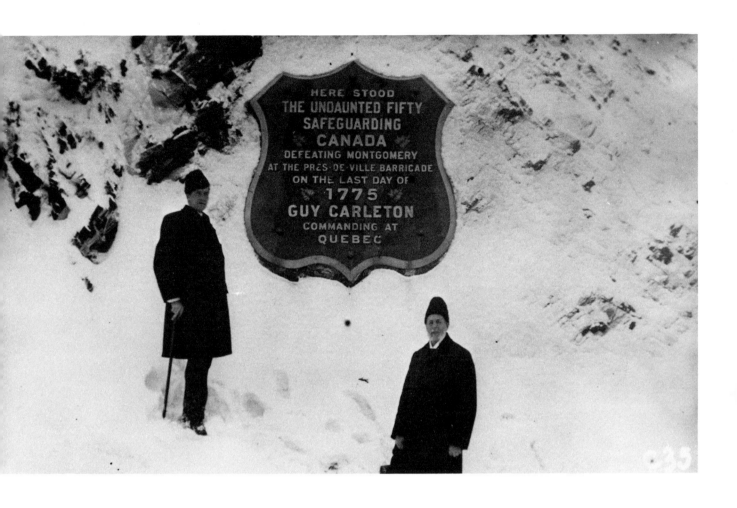

**Québec**

*Cathédrale Anglicane, rue Desjardins.*
*Copie d'un plan de février 1829*
*par J.S. Lewis. circa 1890.*

*Maison Johnson, 1000 rue Saint-Jean,
coin d'Auteuil. 14 octobre 1889.*

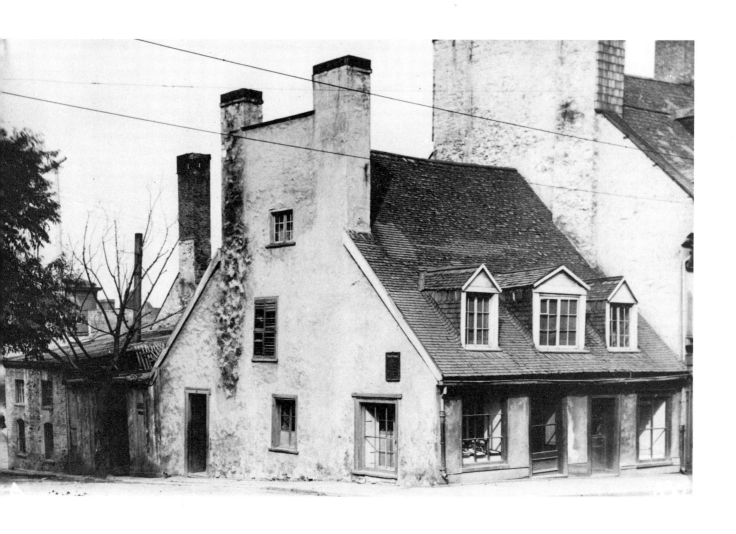

*Québec*

*Pavillon des patineurs sur la Grande-Allée, voisin de la Porte Saint-Louis, construit selon les plans de l'architecte E.B. Staveley en 1877; cet édifice fut déménagé en 1889 près du Manège militaire; circa 1888.*

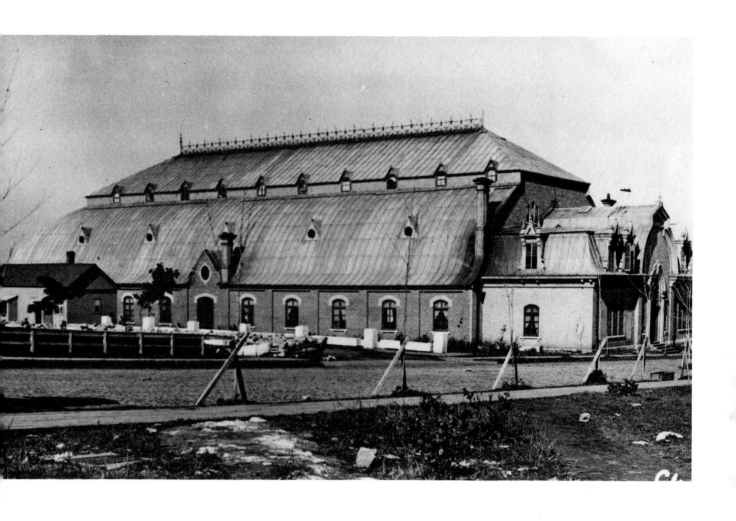

*Québec*
*Auditorium (Capitol) du Carré
d'Youville. 31 août 1904.*

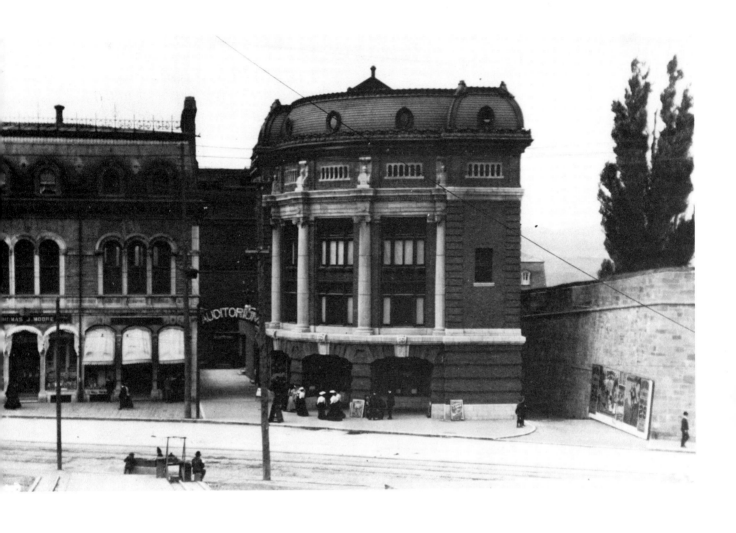

## Québec

*Hôpital Jeffery Hale et tour Martello*
*No. 3, rue Saint-Cyrille, juste avant la*
*démolition de ladite tour. Cet édifice est*
*maintenant occupé par la Sûreté du Québec.*
*1 août 1904.*

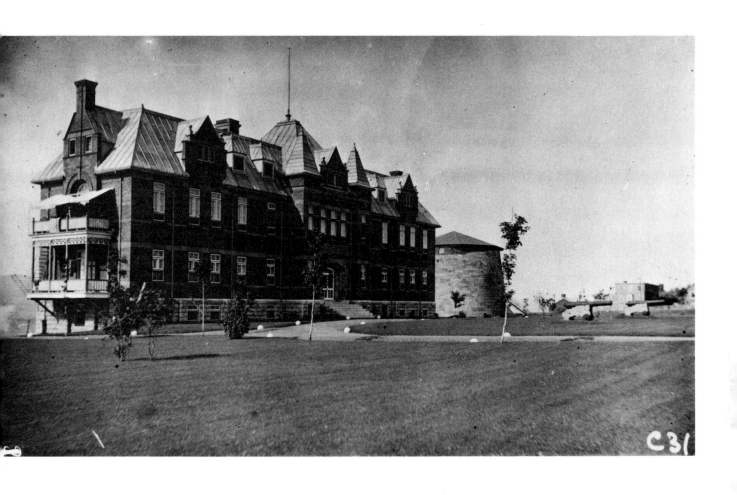

**Rivière-du-Loup**

*Hôtel Bellevue à «La Pointe», circa 1892.*

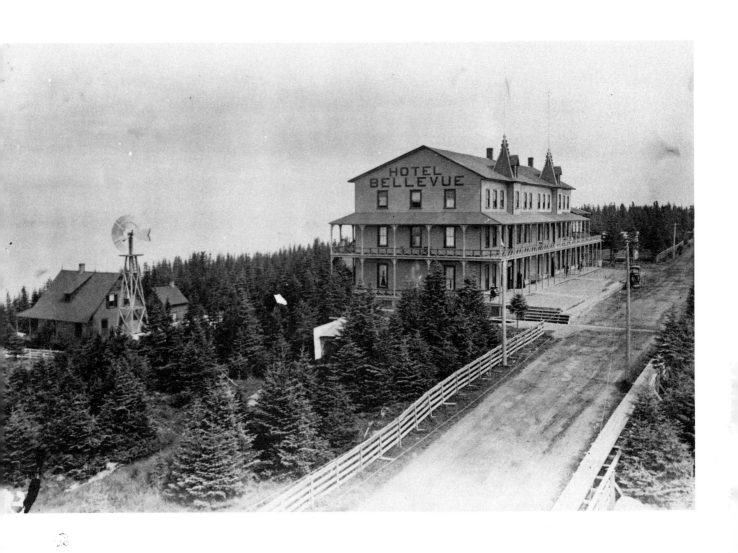

## D)   *aspect militaire*

*Le milicien nous a transmis sous ce thème plusieurs souvenirs quant aux activités militaires, aux casernes, aux fortifications, aux campements, aux drapeaux, etc...*

## Québec

*Transport d'un canon de 15 tonnes sur la Grande-Allée, près de la Porte Saint-Louis, circa 1895.*

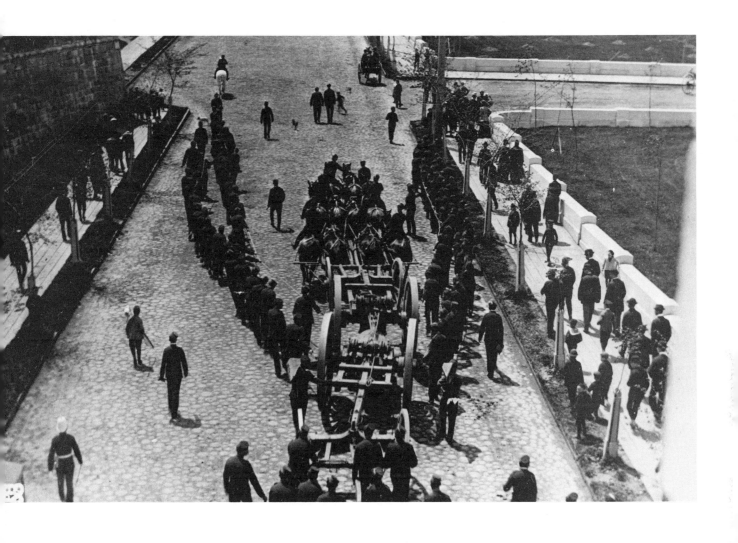

*Île d'Orléans, Sainte-Pétronille.*

*Pratique de tir au canon.*
*29 août 1904.*

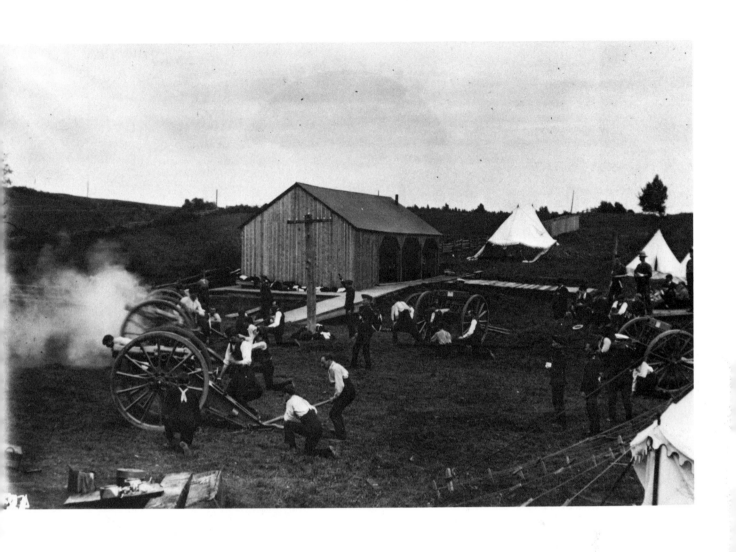

## Chambly

*Fort Chambly, circa 1897.*

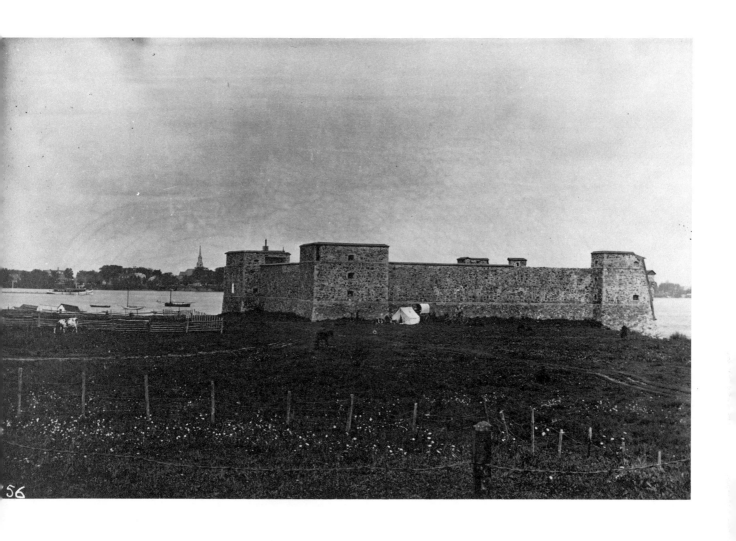

56

*Île d'Orléans, Sainte-Pétronille.*

*Campement militaire*
*29 août 1904.*

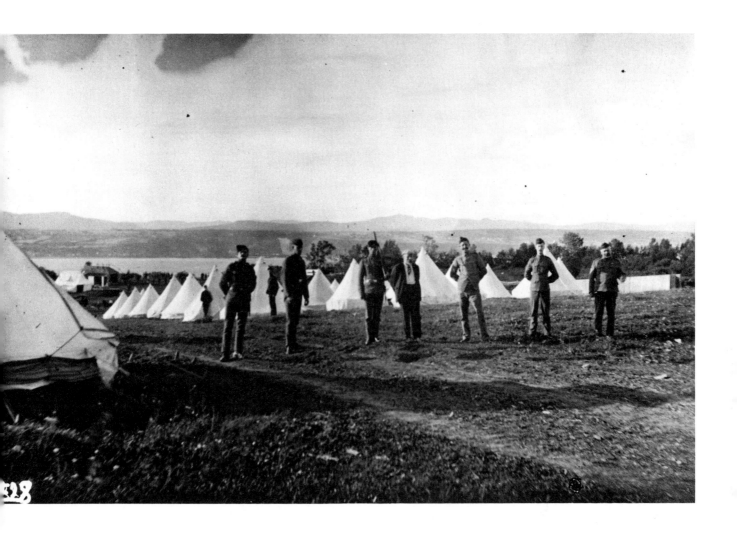

# E) religion

*Baptisé dans la secte religieuse baptiste, Fred. C. Würtele devient très tôt anglican. Son intérêt pour le domaine religieux s'est manifesté dans ses écrits, mais aussi dans sa collection photographique sous la forme de photos d'églises, à l'intérieur et à l'extérieur, de vitraux et d'objets de culte.*

Église Saint-Michel, chemin Saint-Louis,
circa 1888.

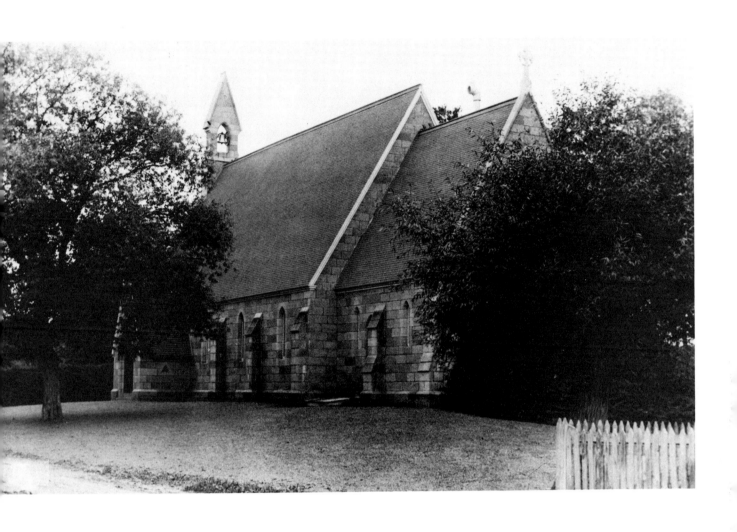

**Île d'Orléans, Sainte-Pétronille**

*Intérieur de l'Église Sainte-Marie.*
*30 septembre 1906.*

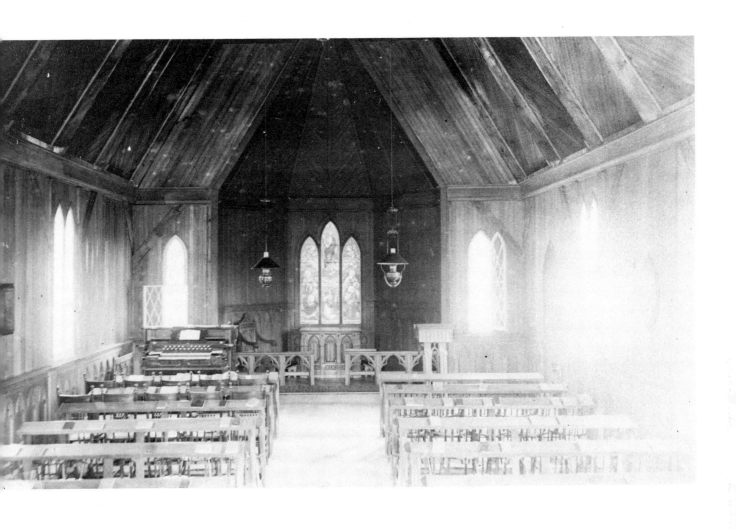

*Québec*
*Vitrail de la Cathédrale Anglicane, rue Desjardins, circa 1889.*

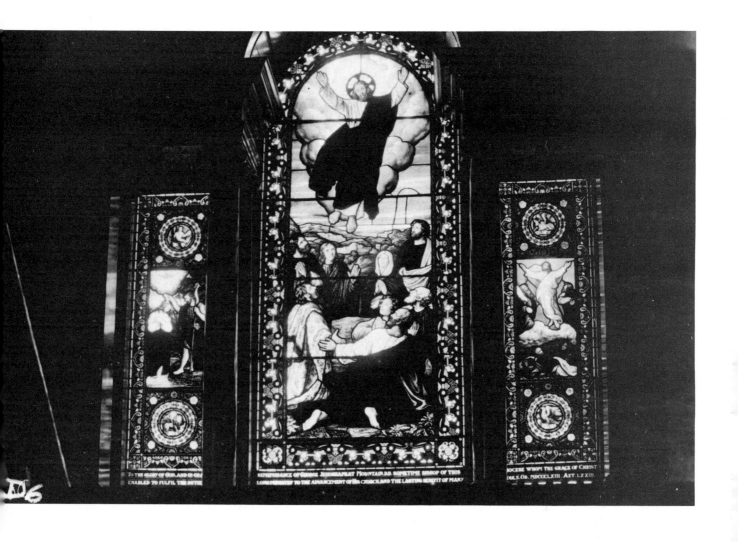

## F)  paysages naturels

*La sensibilité du photographe ne fait aucun doute dans ce thème. En effet, qu'il s'agisse de rivière, de lac, de chute, de strate rocheuse ou de caverne, Würtele regarde et admire la beauté sauvage qui l'entoure. Que dire de son fameux clair de lune?*

*Grand-Mère, Cté Champlain*

*23 octobre 1897.*

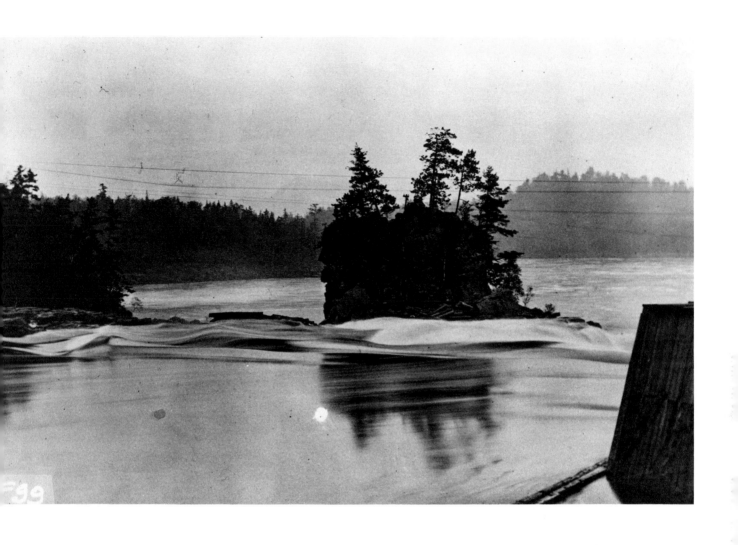

**Saint-Tite, Cté Champlain**

*M. Shartz au Lac Alice.*

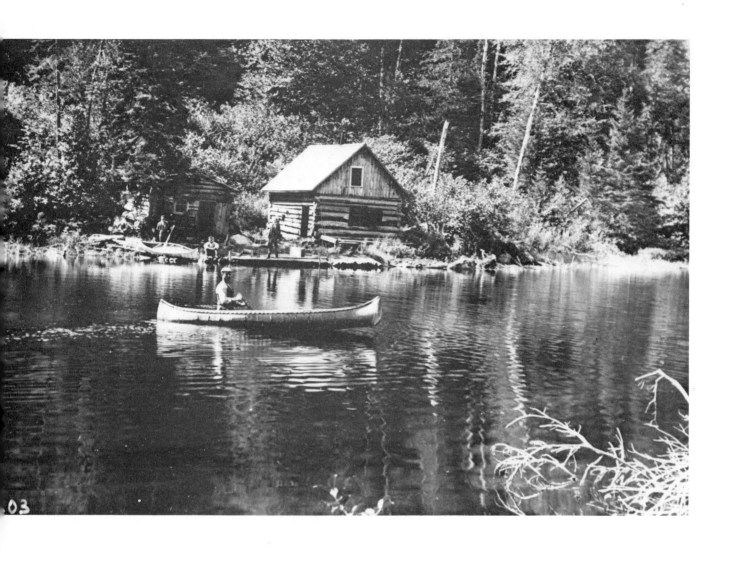

**Boischatel, Cté Montmorency**

*Marches naturelles sur la rivière
Montmorency. 17 mai 1902.*

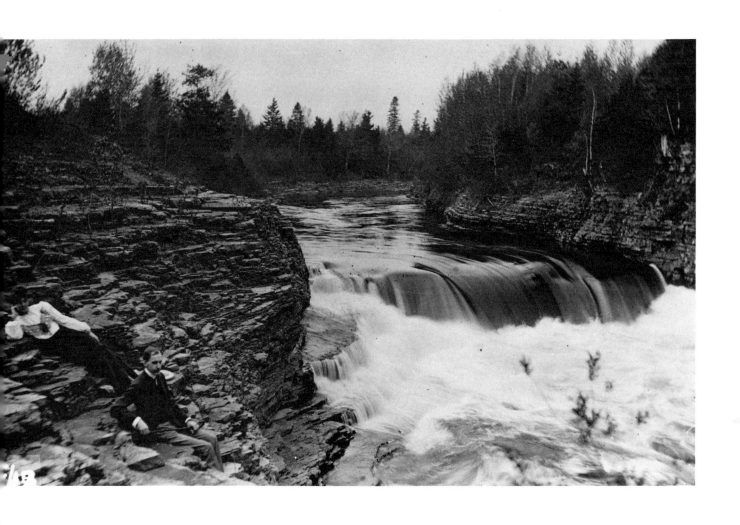

*Île d'Orléans, Saint-Laurent*
*Caverne Maranda. 11 septembre 1904.*

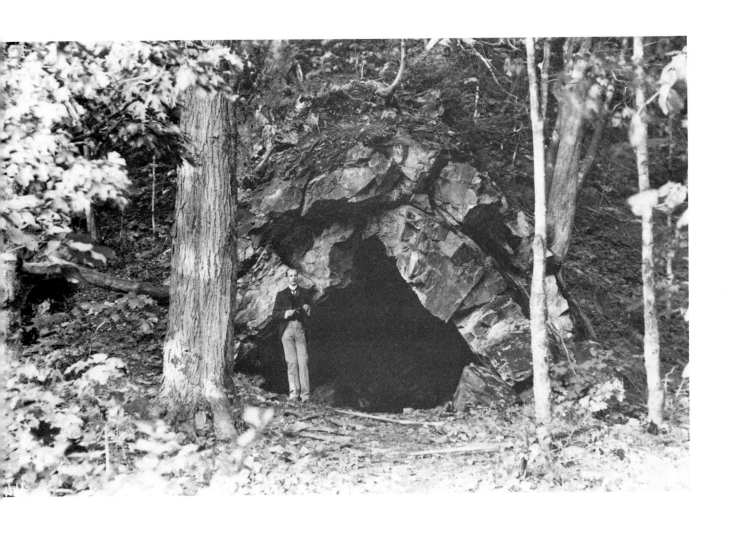

*Île d'Orléans, Sainte-Pétronille*

*Clair de lune près du Château Bel Air.*
*25 septembre 1904.*

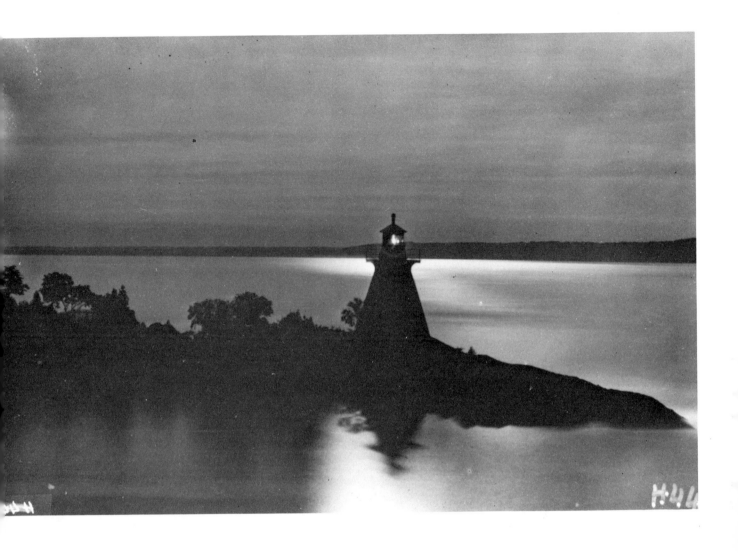

## G) hiver

*Malgré les difficultés techniques que devaient causer au photographe les scènes hivernales, Würtele a laissé aux générations suivantes des souvenirs remarquables des hivers d'antan.*

**Québec**

*Transport de la neige au coin de la
Grande-Allée et de la rue Saint-Augustin,
circa 1904.*

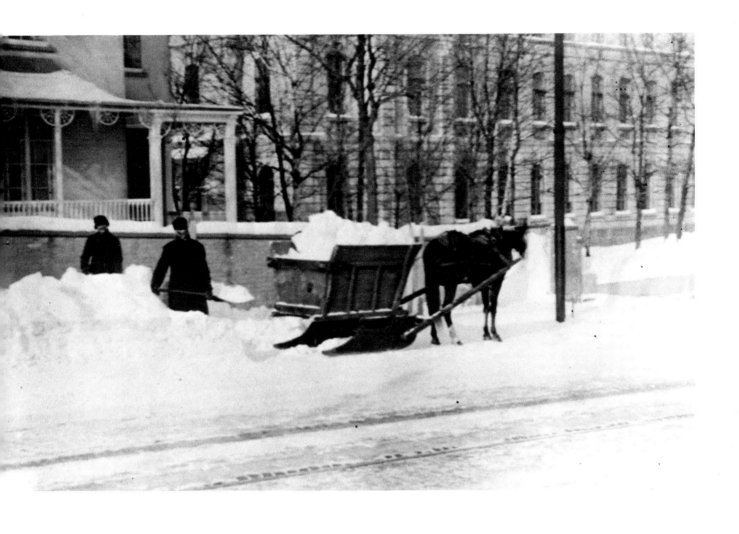

*Attelage de chien et traîneau, circa 1902.*

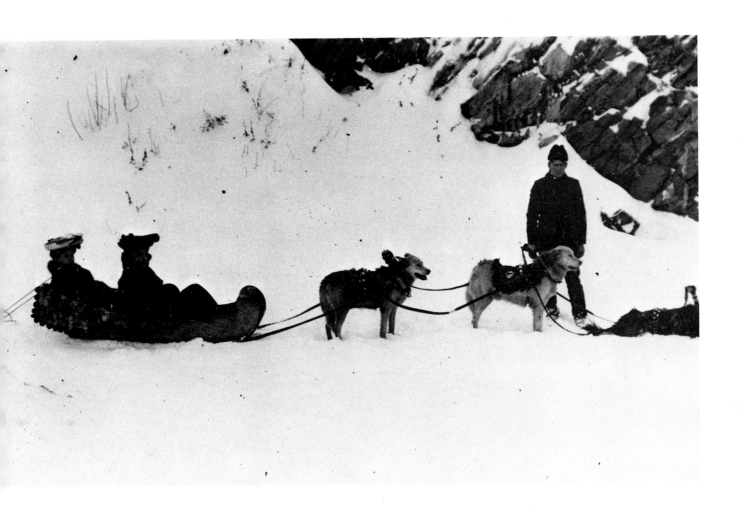

## Montmorency

*Neige devant la maison de*
*M. J. Lamontagne. 3 mars 1898.*

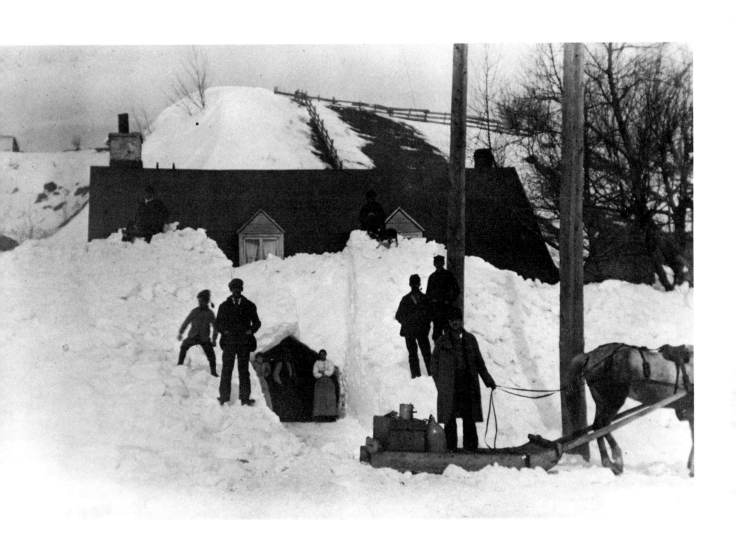

**Québec**

*Rue d'Auteuil. 24 février 1898.*

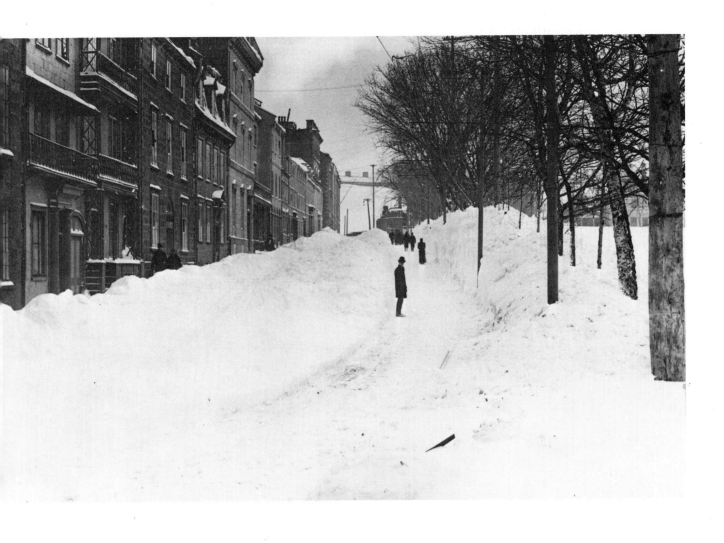

Château de glace sur les remparts près de
la Porte Saint-Louis, Carnaval de 1894.

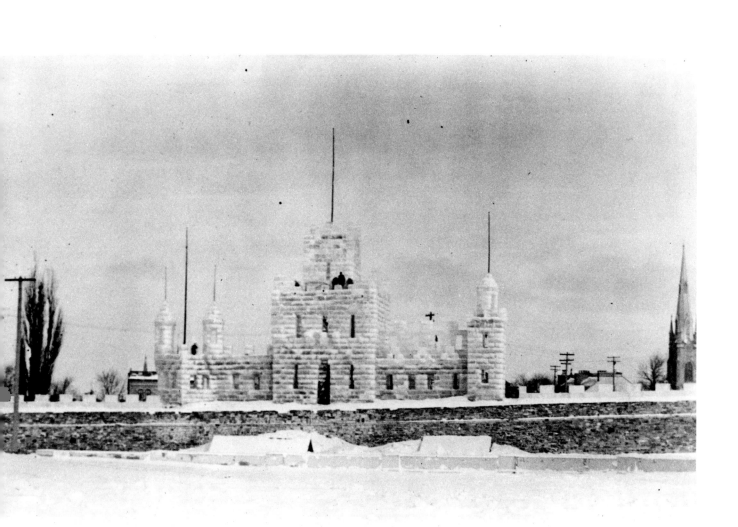

## H) moulins à scie

Les moulins à scie et les cours à bois constituent un thème secondaire non négligeable. Partout, Fred. C. Würtele semble être reçu comme un ami de longue date.

**Trois-Rivières**

*Moulin Ritchie, circa 1890.*

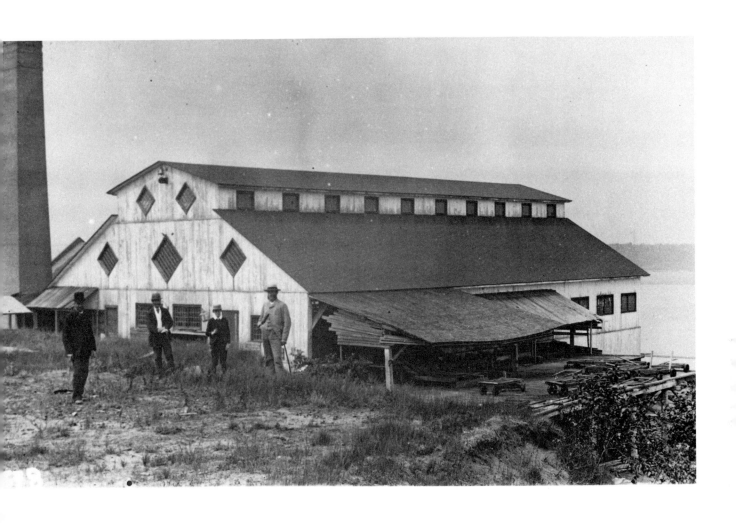

*Saint-Tite, Cté Champlain*
*Moulin Laurentien, circa 1893.*

**Saint-Romuald, Chaudière-Bassin**

*Cour à bois Gooddy. 28 octobre 1904.*

# I) bâtiments d'éducation

Lié de près au domaine scolaire de par son poste de secrétaire-trésorier de la Protestant Board of School Commissioners durant vingt-sept (27) ans, Würtele capte fréquemment des clichés de collèges et d'universités que ce soit à Québec, Lennoxville, Toronto, etc ...

## Québec

*Girls High School,*
*144, rue Saint-Augustin,*
*circa 1901.*

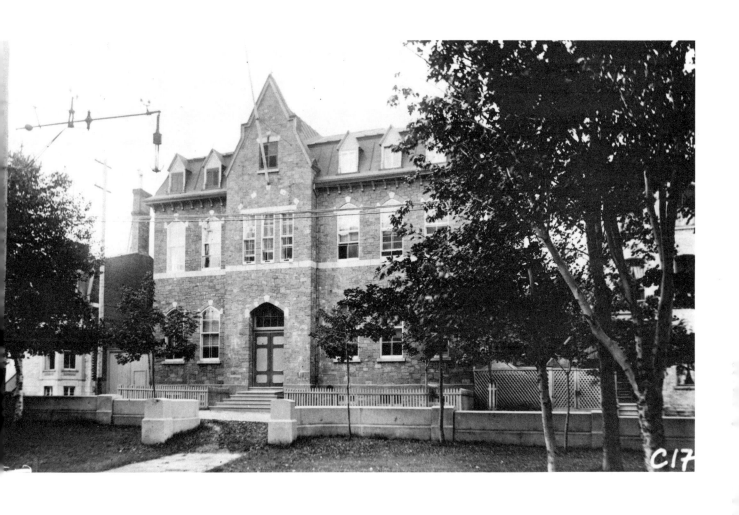

C17

*Lennoxville*
*University Bishop, circa 1889.*

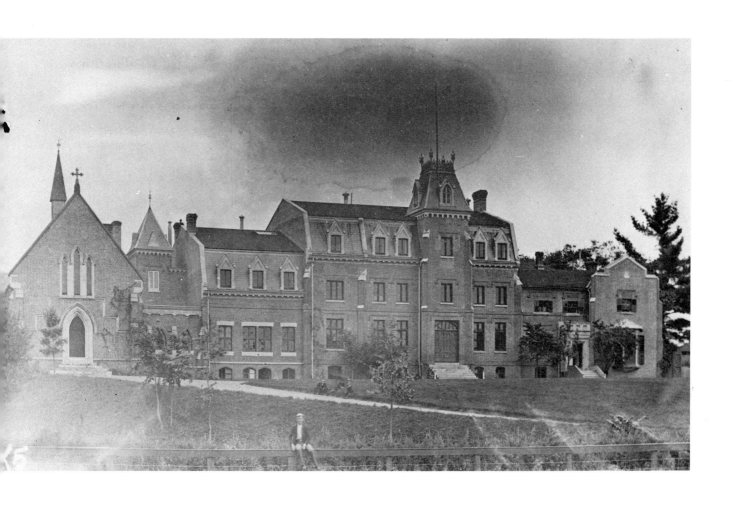

*Toronto*

Université de Toronto, circa 1895.

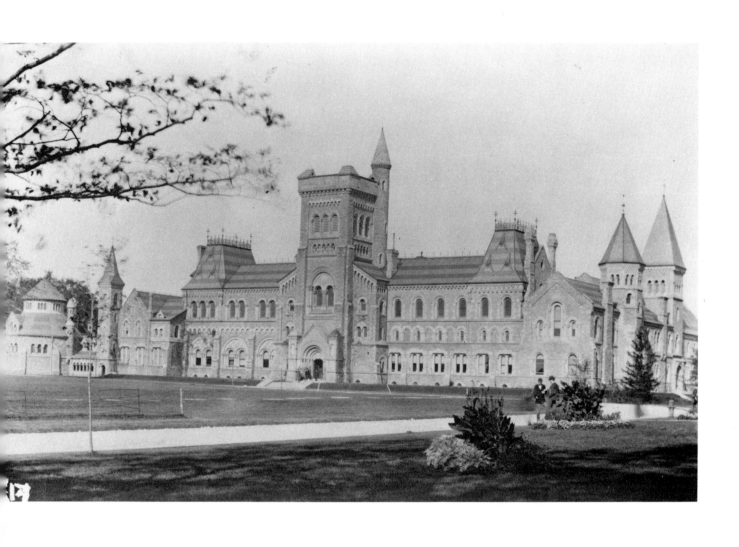

**Toronto**

*Collège Victoria, circa 1895.*

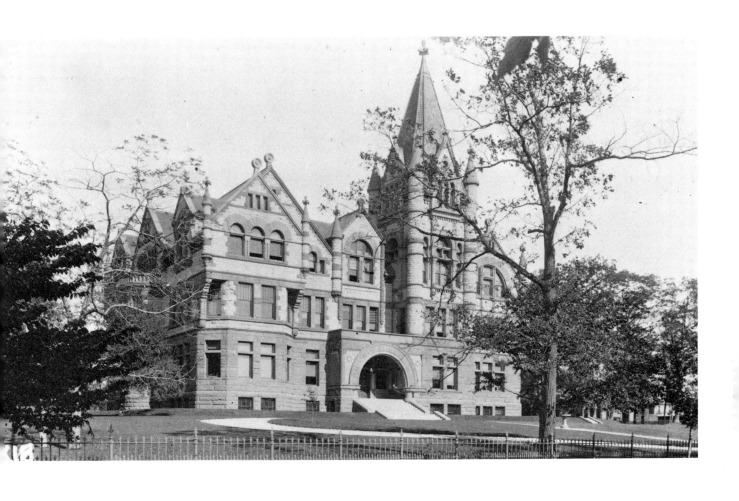

# J)  reportages

*Mémoire rapide et fidèle, la photographie sert à Fred. C. Würtele, pour capter l'image d'une catastrophe telle un éboulis, une inondation, une démolition ou toute scène qui sort de l'ordinaire.*

**Québec**

*Éboulis sur le boulevard Champlain au pied de la Terrasse Dufferin, 45 morts, 30 blessés. 19 septembre 1889.*

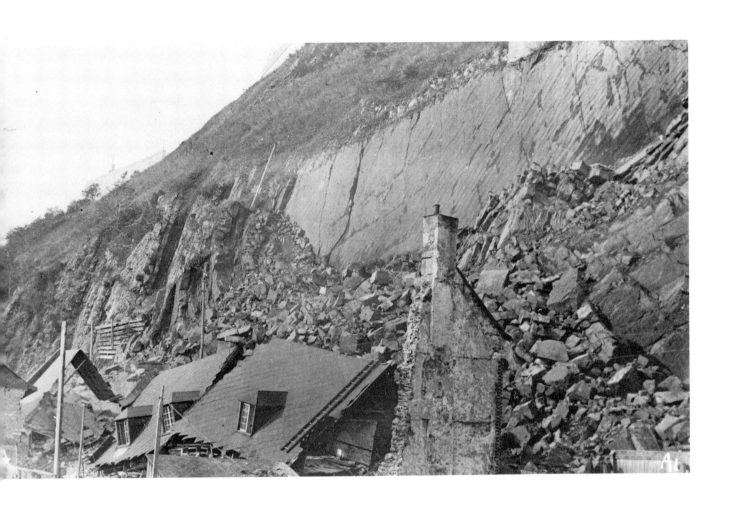

## Québec

*Débris du pont de Québec, pilier nord.*
*29 août 1907.*

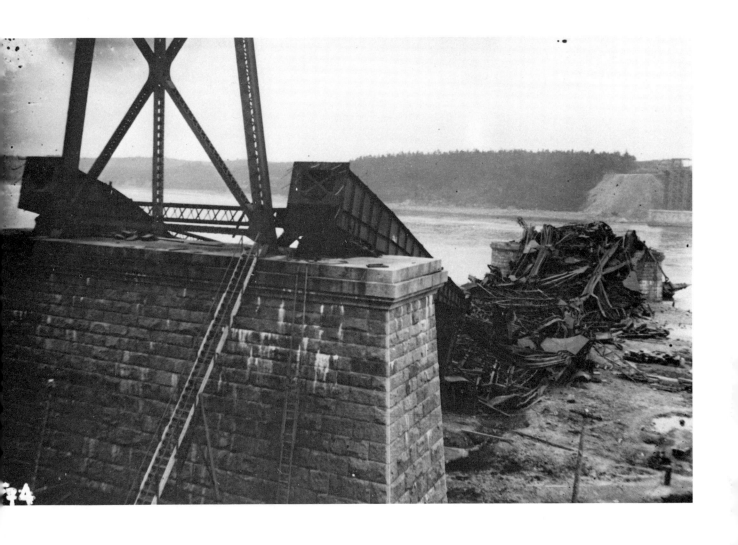

**Saint-Tite, Cté Champlain**

*Inondation, circa 1893.*

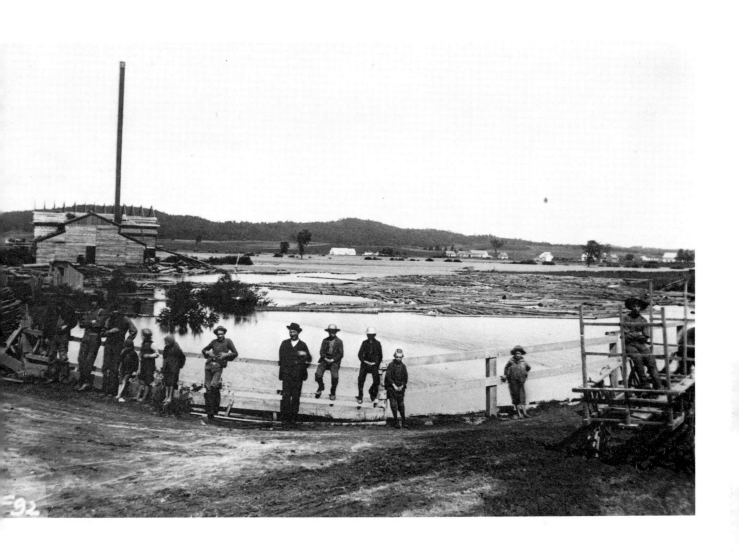

### Québec

*Démolition de la tour Martello
No. 3, rue Saint-Cyrille. 31 août 1904.
Construite de 1803 à 1810, cette structure
a été démolie pour l'agrandissement de
l'ancien Hôpital Jeffery Hale maintenant
occupé par la Sûreté du Québec.*

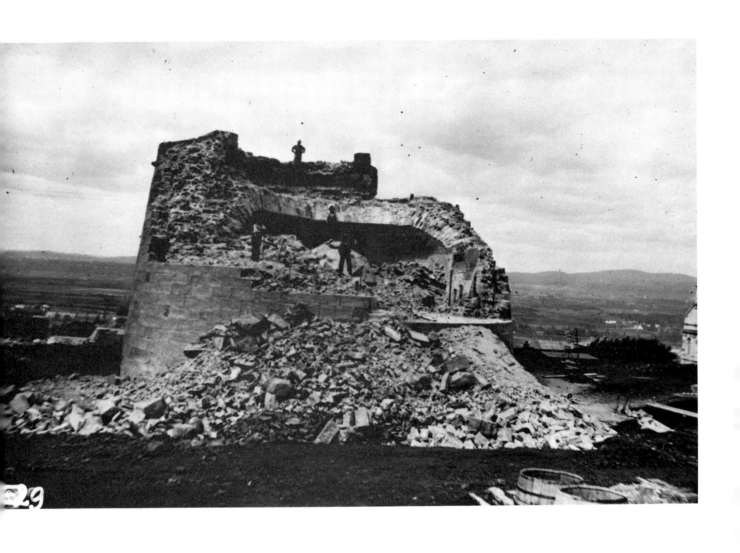

## K) ponts

Würtele semble très intéressé aux changements technologiques dans le domaine des transports. Le tournant du siècle voit d'ailleurs plusieurs ponts de bois remplacés par des ponts métalliques.

*Tewkesbury (au nord de Québec)*

*Pont sur la rivière Jacques-Cartier,*
*circa 1889.*

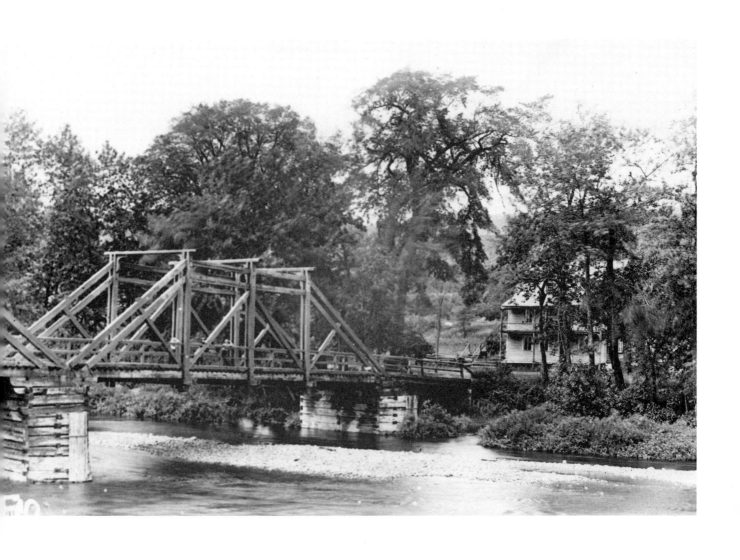

*Rivière-Ouelle, Cté Kamouraska*
*Nouveau pont, 1891.*

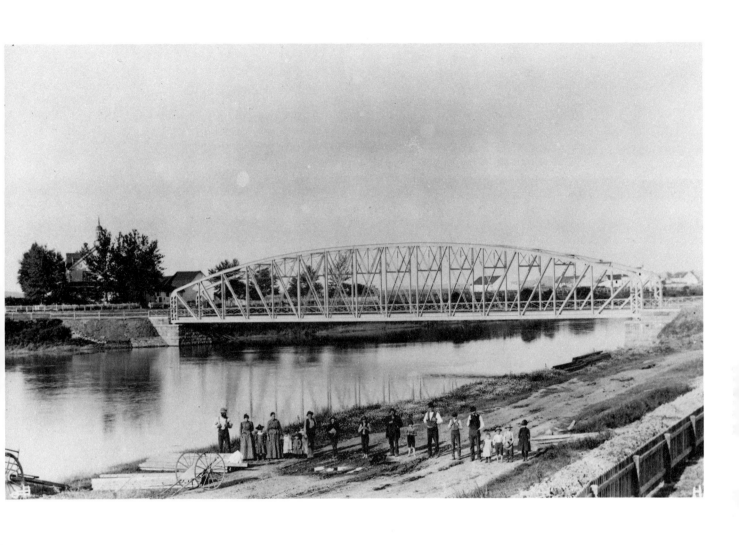

## L) portraits

Würtele excelle dans ce genre de scène surtout exploitée par les photographes professionnels. Tandis que ces derniers travaillent en studio, l'amateur se sert du décor extérieur qui l'entoure.

**Québec**
*Rue Sous-le-Cap, circa 1905.*

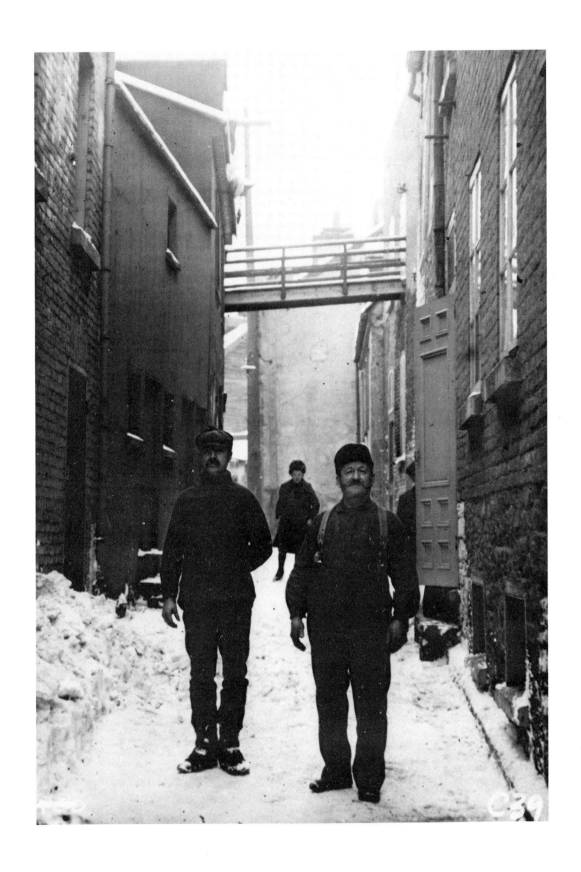

*Groupe d'institutrices. 18 juin 1897.*

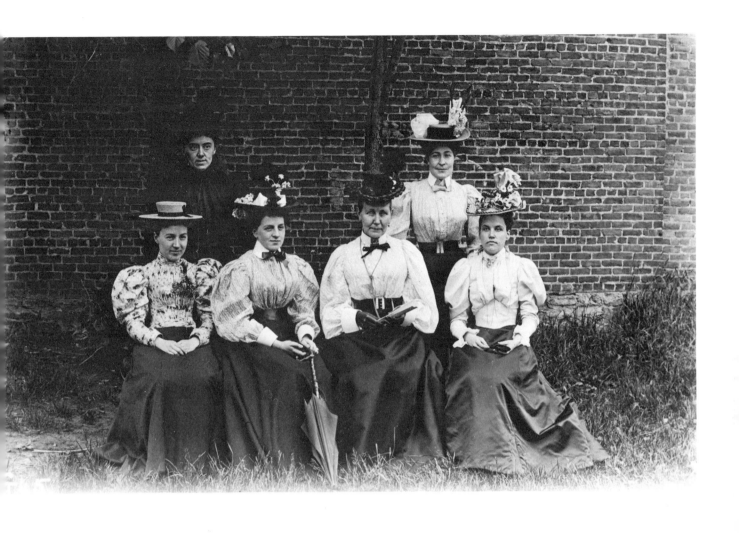

**Québec**

*Enfants le long de la rue Champlain.*
*12 juin 1907.*

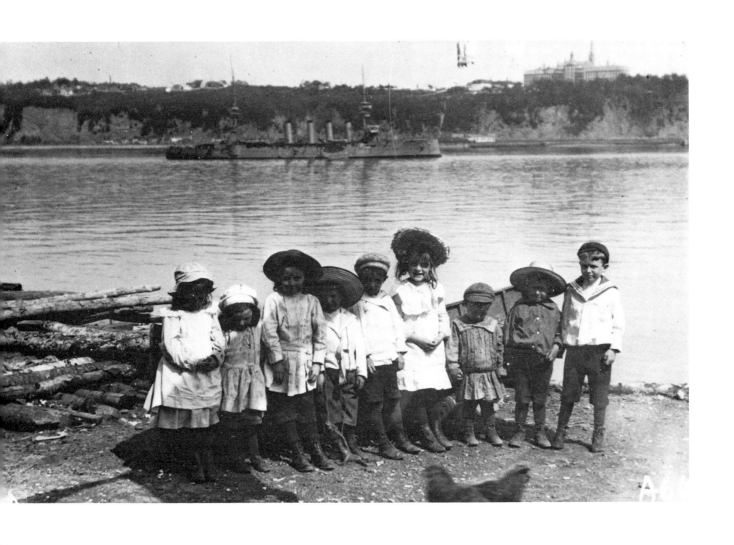

**Québec**

*Ferdinand Bertrand et son traîneau,*
*rue Saint-Patrice. 10 mars 1904.*

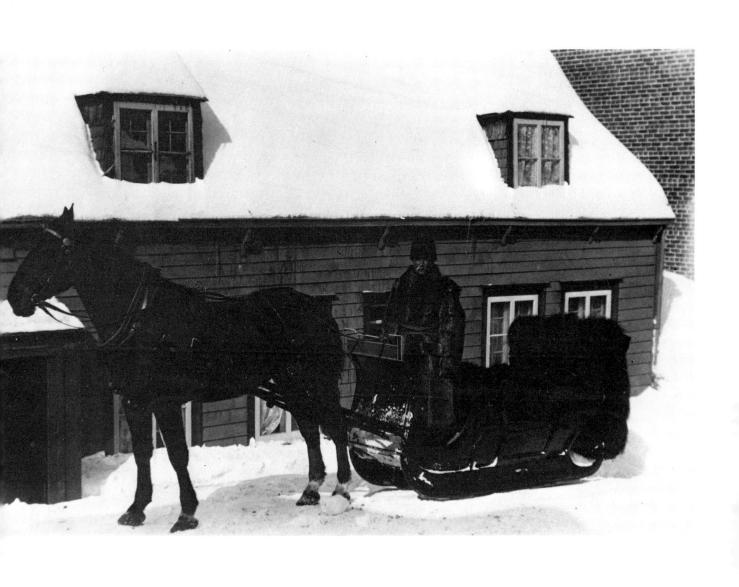

**Québec**

*Poste de police, rue Hermine, circa 1897.*

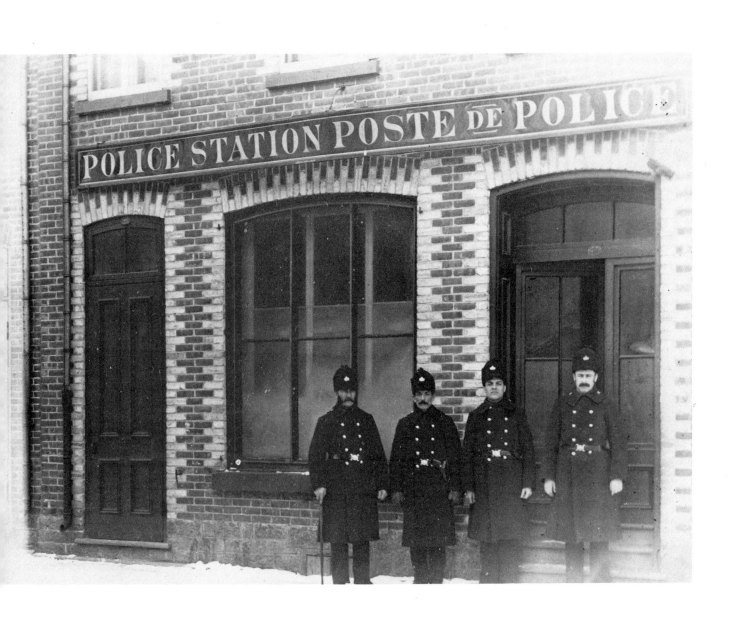

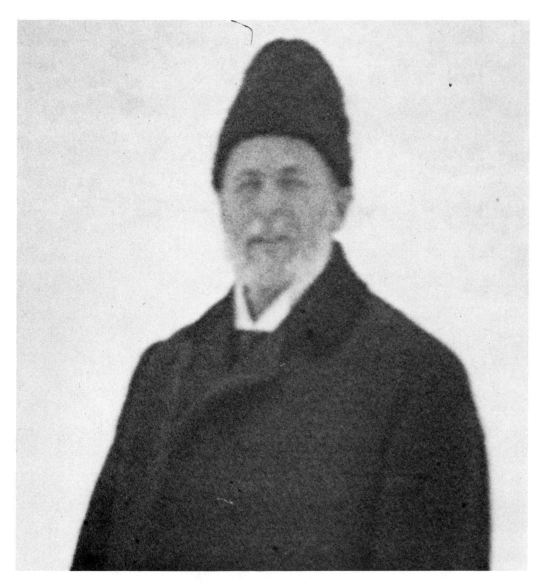

*F.C. Würtele selon un agrandissement de la photo no. C-35*

# III- la collection

*La collection Würtele comprend cinq-cent-soixante-quinze (575) négatifs de verre conservés individuellement dans une enveloppe sur laquelle sont inscrites diverses notes manuscrites. Toutes n'ont pas la même valeur. En général, les notes écrites à l'encre sont de F.C. Würtele lui-même, alors que les notes au plomb seraient plutôt de M. Brown, troisième propriétaire de la collection.*

*Il eût été fastidieux de transcrire toutes ces notes. Cependant, nous avons tenté de les grouper et d'en faire la synthèse.*

## A) ordre thématique

*Au moment de son acquisition, toute la collection était classée selon un ordre thématique établi par Würtele lui-même et que nous avons tenu à respecter. L'ensemble comprend donc neuf (9) séries soit:*

*Série A*     69 *photos*     Québec et Lévis

*Série B*     32 *photos*     Québec et Montmorency l'hiver

*Série C*     79 *photos*     Québec

*Série D*     35 *photos*     Églises protestantes

*Série E*     46 *photos*     Québec et Île d'Orléans, aspect militaire

*Série F*     105 *photos*     Province de Québec

*Série G*     87 *photos*     Bateaux

*Série H*     66 *photos*     Rivière-Ouelle et Île d'Orléans

*Série K*     56 *photos*     Lennoxville, Burlington, Toronto, Chambly, Montréal, Ottawa, Saint-Tite.

## B) ordre chronologique

Première classification de Würtele, celle-ci accordait un numéro de 1 à «x» à chaque photo, au fur et à mesure de la progression de la collection. Se basant sur les clichés pour lesquels Würtele avait identifié un numéro et une date, nous avons pu extrapoler et affirmer que les numéros de «a» jusqu'à «b» correspondaient à telle année et ainsi de suite. Cette méthode qui permet de dater la plupart des photos à une année près, a été vérifiée dans plusieurs cas et l'hypothèse s'est avérée exacte. Un seul cliché fait exception à la règle. La collection comprend donc une série allant de 21 à 829 et 22 clichés n'ont pas de numéros.

## C) titre de la photo

Würtele inscrivait toujours un titre en anglais sur chacune des enveloppes de négatif de verre. À quelques occasions cependant, nous n'avons pu déchiffrer l'écriture. Dans la traduction française du titre, nous avons tenté de corriger certaines erreurs d'identification et de compléter par le nom de la rue, de la municipalité ou du comté. Un index géographique a été dressé à la fin de la présente étude et nous en avons extrait les statistiques suivantes qui indiquent la fréquence des photos par localité:

| | | | |
|---|---|---|---|
| L'Ange-Gardien | 2 photos | Montréal | 5 photos |
| Beauport | 12 photos | Ottawa | 10 photos |
| Beaupré | 11 photos | Québec | 225 photos |
| Boischatel | 15 photos | Rivière-à-Pierre | 2 photos |
| Burlington | 2 photos | Rivière-du-Loup | 6 photos |
| Chambly | 8 photos | Rivière-Ouelle | 16 photos |
| Charlesbourg | 2 photos | Saint-David | 1 photo |
| Chicoutimi | 7 photos | Sainte-Foy | 6 photos |
| Grand-Mère | 4 photos | Saint-Nicolas | 2 photos |
| Île d'Orléans | 61 photos | Saint-Romuald | 8 photos |
| Lac Saint-Joseph | 1 photos | Saint-Tite | 20 photos |
| Lauzon | 3 photos | Sillery | 1 photo |
| Lennoxville | 7 photos | Tewkesbury | 6 photos |
| Lévis | 56 photos | Toronto | 19 photos |
| Loretteville | 2 photos | Trois-Rivières | 5 photos |
| Montmorency | 1 photo | | |

## D)  format des négatifs

Tous les négatifs de la collection sont des plaques de verre dont le format varie. La fréquence de certains formats est cependant intéressante:

8,3   × 10,7 cm  =      9 négatifs

10    × 12,6 cm  =      1 négatif

10,3  × 12,9 cm  =      7 négatifs

10,6  × 16,4 cm  =    524 négatifs

10,8  × 16,3 cm  =      2 négatifs

11    × 16,3 cm  =      8 négatifs

12    × 16,4 cm  =     21 négatifs

12,6  × 17,6 cm  =      3 négatifs

Bien que les plus petits formats (8,3 × 10,7 cm) soient les plus vieux (1886), nous ne pouvons généraliser pour autant que le format est proportionnel à l'époque. D'autre part, tous les négatifs de format 11 × 16,3 cm et ceux de 12 × 16,4 cm concernent des copies de photos ou gravures.

## E)  renseignements photographiques

Dans plusieurs cas, Würtele indique certains renseignements photographiques sur ses enveloppes. Bien que nous soyons très conscients de l'importance de tels renseignements pour l'histoire de la photographie, nous croyons que la véracité des renseignements est trop difficile à vérifier et que des erreurs pourraient se glisser. Ainsi, lorsque Würtele indique, pour son clair de lune (voir paysage naturel) une ouverture de f. 12 et un temps d'exposition de cent (100) minutes, nous ne pouvons affirmer que c'est exact techniquement.

*Toutes ces notes manuscrites nous font mieux comprendre la collection et accroître l'intérêt que nous avions déjà pour celle-ci par le choix des thèmes et des lieux photographiés.*

*Cette étude, nous l'avons affirmé en introduction, se veut à la fois un album de photos et un instrument de travail. Cet outil très utile, nous avons cru bon de vous l'offrir sous la forme de photos réduites. Bien que les reproductions soient très petites, cette méthode possède l'avantage de donner au lecteur une idée rapide de toute la collection sans qu'il se déplace.*

**A-1**
*Éboulis, boulevard Champlain, Québec —*
*19 septembre 1889*

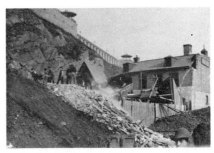

**A-2**
*Éboulis, boulevard Champlain, Québec —*
*19 septembre 1889*

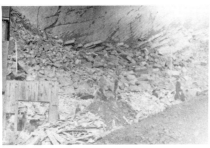

**A-3**
*Éboulis, boulevard Champlain, Québec —*
*19 septembre 1889*

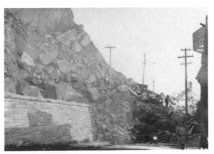

**A-4**
*Éboulis, boulevard Champlain, Québec —*
*19 septembre 1889*

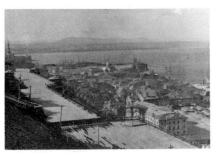

**A-5**
*Basse-ville vue de la Citadelle, Québec —*
*Ca 1890*

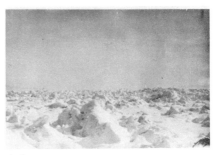

**A-6**
*Vue depuis la jetée du Bassin Louise, Québec*
*— Ca 1890*

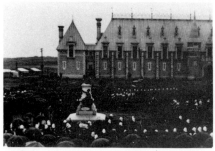

**A-7**
*Dévoilement du monument Short-Wallick,
Grande-Allée, Québec — 12 novembre 1891*

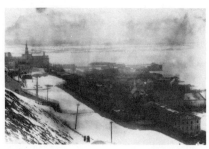

**A-8**
*Basse-ville vue de la Citadelle en hiver,
Québec — Ca 1891*

**A-9**
*Vue arrière de la maison Jones, rue de la
Canardière, Québec — Ca 1892*

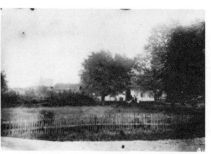

**A-10**
*Vue arrière de la maison Jones, rue de la
Canardière, Québec — Ca 1892*

**A-11**
*Vue arrière de la maison Jones, rue de la
Canardière, Québec — Ca 1892*

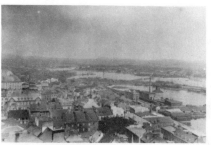

**A-12**
*Quartier Latin, Basse-ville et rivière Saint-
Charles vus de la galerie de la tour de
l'Université Laval, Québec — Ca 1893*

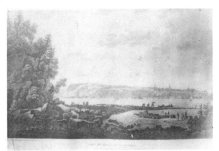

**A-13**
*Gravure, Québec vu de Lévis en 1805 —*
*Ca 1894*

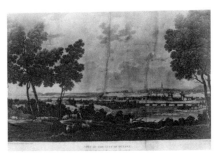

**A-14**
*Gravure, Québec vu de la rive nord de la*
*rivière Saint-Charles — Ca 1894*

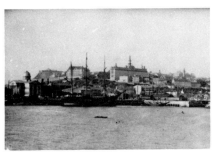

**A-15**
*Québec vu du Bassin Louise — 26 juillet 1897*

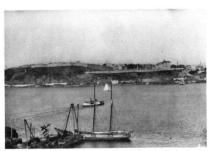

**A-16**
*Québec vu de Lévis — 28 juillet 1897*

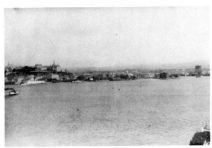

**A-17**
*Québec vu de Lévis — 28 juillet 1897*

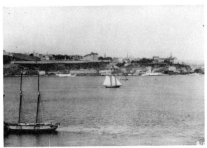

**A-18**
*Québec vu de Lévis — 28 juillet 1897*

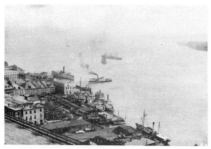

**A-20**
*Basse-ville vue du glacis de la Citadelle, Québec — 1897*

**A-21**
*Grande-Allée, près de la Porte Saint-Louis, Québec — 1898*

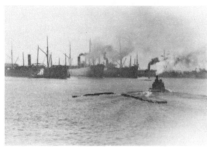

**A-22**
*Bateaux à vapeur dans le Bassin Louise, Québec — Ca 1898*

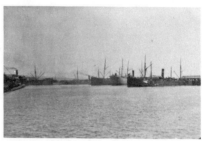

**A-23**
*Bateaux à vapeur dans le Bassin Louise, Québec — Ca 1898*

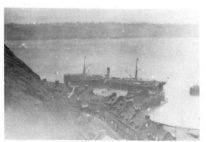

**A-24**
*Rue Champlain vue du haut de l'escalier menant sur les Plaines Québec — 29 août 1898*

**A-25**
*Grande batterie, rue des Remparts, Québec — 9 septembre 1898*

**A-26**
*Rue des Remparts, Québec — Ca 1898*

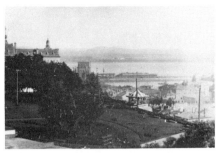

**A-27**
*Parc Montmorency vu de la Terrasse, Québec — Ca 1898*

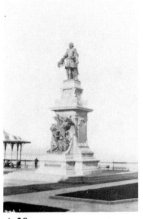

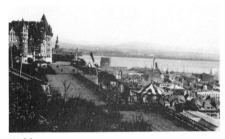

**A-29**
*Basse-ville vue de la Terrasse Dufferin, Québec — 1899*

**A-28**
*Monument Champlain, près de la Terrasse Dufferin, Québec — 1er octobre 1899*

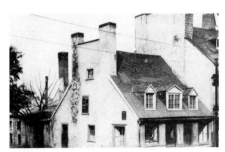

**A-30**
*Maison Johnson, 1000, rue Saint-Jean, coin d'Auteuil, Québec — 14 octobre 1899*

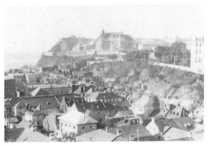

**A-31**
*Basse-ville et Château Frontenac vus de l'élévateur près de l'édifice des douanes, Québec — 7 septembre 1900*

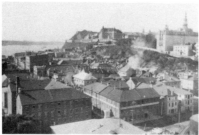

**A-32**
*Basse-ville et Château vus de l'élévateur situé près de l'édifice des douanes, Québec — 7 septembre 1900*

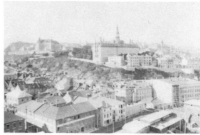

**A-33**
*Basse-ville et Quartier Latin vus de l'élévateur situé près de l'édifice des douanes, Québec — 7 septembre 1900*

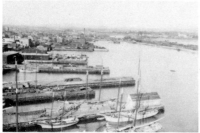

**A-34**
*Bassin Louise vu de l'élévateur situé près de l'édifice des douanes, Québec, — 7 septembre 1900*

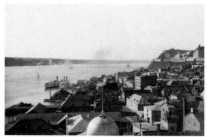

**A-35**
*Basse-ville et coupole de l'édifice des douanes vus de l'élévateur situé près de l'édifice des douanes, Québec — 7 septembre 1900*

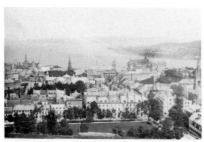

**A-36**
*Vieux-Québec vu du toit du Parlement — Ca 1901*

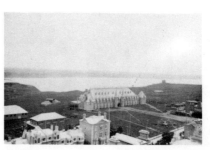

**A-37**
*Manège militaire et Plaines vus du toit du Parlement, Québec — Ca 1901*

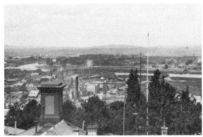

**A-38**
*Quartier Saint-Roch et rivière Saint-Charles vus du toit de l'école rue Elgin, Québec — Ca 1901*

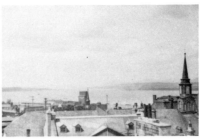

**A-39**
*Quartier Latin et Île d'Orléans vus du toit de l'école, rue Elgin, Québec — Ca 1901*

**A-40**
*Lévis vu de Québec — Ca 1902*

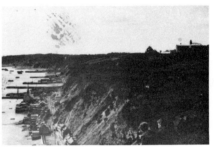

**A-41**
*Cap Blanc vu de la Citadelle, Québec — 1902*

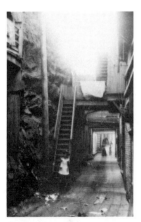

**A-42**
*Rue Sous-le-Cap, Québec — 2 septembre 1903*

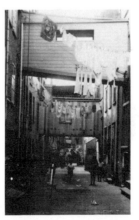

**A-43**
*Rue Sous-le-Cap, Québec — 2 septembre 1903*

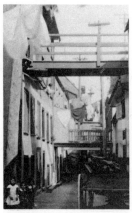

**A-44**

*Rue Sous-le-Cap, Québec — 2 septembre 1903*

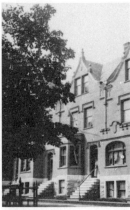

**A-45**

*Maison Foodley, 10, rue Laporte, Québec —
28 juillet 1904*

**A-46**

*Jardin des Gouverneurs vu de la rue
Mont-Carmel, Québec — 28 juillet 1904*

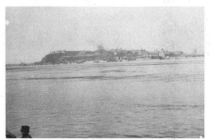

**A-47**

*Québec vu du quai de Sainte-Pétronille, Île
d'Orléans — 20 août 1904*

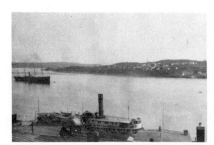

**A-48**

*Lévis vu du toit de la banque Union,
54, rue Saint-Pierre, Québec — 20 août 1904*

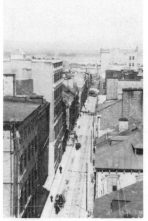

**A-49**

*Rue Saint-Pierre, vue vers le nord du toit de
la banque Union, Québec — 23 août 1904*

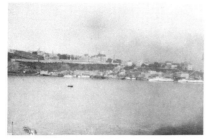

**A-50**
*Québec vu de Lévis — Ca 1905*

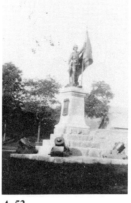

**A-52**
*Monument commémoratif de la guerre des Boers, face au 97, rue Saint-Louis, Québec —*

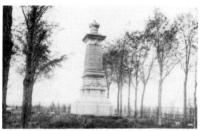

**A-53**
*Monument Jacques-Cartier dans le parc Cartier-Bréboeuf, Québec — Ca 1905*

**A-54**
*Monument Jacques-Cartier et croix, parc Cartier-Bréboeuf, Québec — Ca 1905*

**A-55**
*Moulin de l'hôpital Général, boulevard Langelier, Québec — Ca 1905*

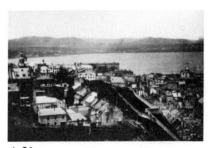

**A-56**
*Îlot Mont-Carmel, Terrasse et Basse-ville vus de la Citadelle, Québec — Ca 1905*

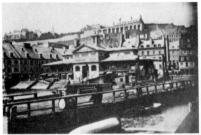

**A-57**
*Marché Finlay, Québec — Ca 1905*

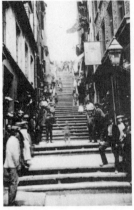

**A-58**
*Escalier casse-cou, reliant les rues Petit Champlain et de la Montagne, Québec — Ca 1905*

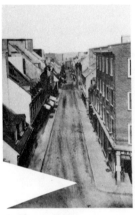

**A-59**
*Rue Saint-Jean vue du haut de la Porte Saint-Jean, Québec — Ca 1906*

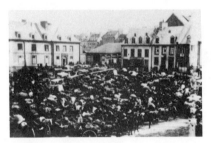

**A-60**
*Marché, place de l'Hôtel de ville, Québec — Ca 1906*

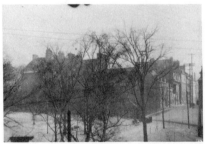

**A-61**
*Bâtiments rue Saint-Louis, vus à travers la place d'Armes depuis la maison Morgan, 12, rue Sainte-Anne, Québec — décembre 1906*

**A-62**
*Rues des Carrières et Mont Carmel, Québec — décembre 1906*

174

**A-63**
*Bâtiments, rue Saint-Louis, face à la place d'Armes, Québec — décembre 1906*

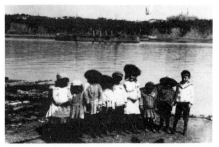

**A-64**
*Enfants, rue Champlain, Québec — 12 juin 1907*

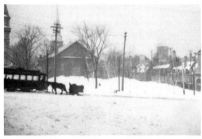

**A-65**
*Place d'Armes vue du monument Champlain, Québec — 12 février 1908*

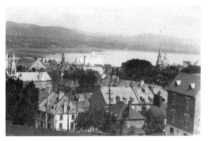

**A-66**
*Vieux Québec vu du glacis de la Citadelle, Québec — Ca 1910*

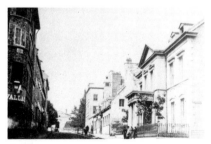

**A-67**
*Rue Saint-Louis, angle Sainte-Ursule, vue vers l'ouest, Québec*

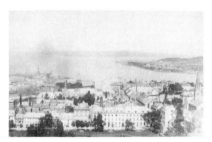

**A-68**
*Vieux-Québec vu de la tour du Parlement, Québec*

**A-69**

*Esplanade, rue d'Auteuil, Québec*

**A-70**

*Esplanade, rue d'Auteuil, Québec*

**A-71**

*Esplanade, rue d'Auteuil, Québec*

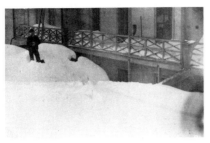

**B-1**
*Amoncellement de neige, rue de Lachevrotière
Québec — Ca 1889*

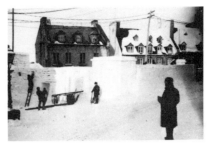

**B-2**
*Fort de glace face à l'Institut Canadien,
Québec — Ca 1894*

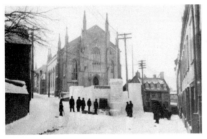

**B-3**
*Fort de glace face à l'Institut Canadien,
Québec — Ca 1894*

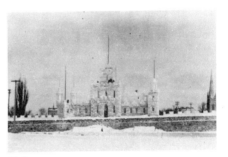

**B-4**
*Château de glace sur les remparts, Québec
— Ca 1894*

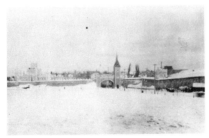

**B-5**
*Château de glace et Porte Saint-Louis, Québec
— Ca 1894*

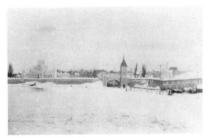

**B-6**
*Château de glace et Porte Saint-Louis, Québec
— Ca 1894*

**B-7**

*Tire de chevaux, Carnaval de 1894 — Ca 1894*

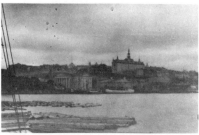

**B-8**

*Québec vu de la jetée du Bassin Louise, Québec — 19 février 1898*

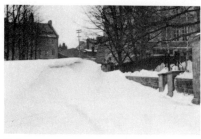

**B-9**

*Amoncellement de neige, Place d'Armes, Québec — 23 février 1898*

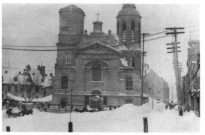

**B-10**

*Basilique et Place de l'Hôtel de Ville, Québec — 24 février 1898*

**B-11**

*Rue d'Auteuil, Québec — 24 février 1898*

**B-12**

*Avenue des Érables, Québec — 24 février 1898*

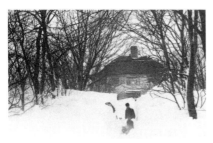

**B-13**
*Avenue Lampson, Québec — 24 février 1898*

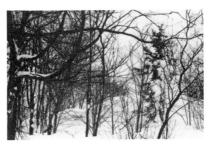

**B-14**
*Jardin Lampson, Québec — 28 février 1898*

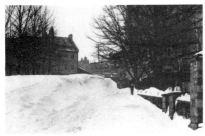

**B-15**
*Place d'Armes, Québec — 24 février 1897*

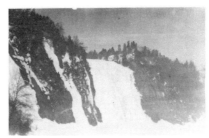

**B-19**
*Chute Montmorency près de Québec — 3 mars 1898*

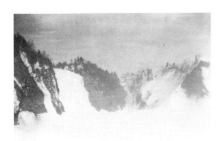

**B-20**
*Chute Montmorency près de Québec — 3 mars 1898*

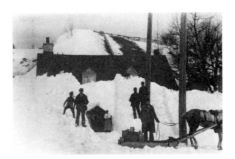

**B-21**
*Maison Lamontagne, Montmorency — 3 mars 1898*

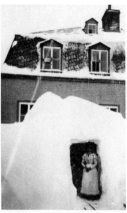

**B-22**
*Neige devant le 66, rue d'Artigny, Québec —*
*3 mars 1900*

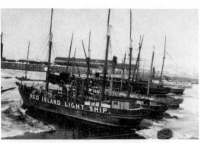

**B-23**
*Bassin Louise l'hiver, Québec — 30 mars 1900*

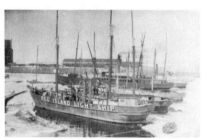

**B-24**
*Bassin Louise l'hiver, Québec — 30 mars 1900*

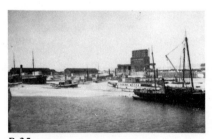

**B-25**
*Bassin Louise l'hiver, Québec — 30 mars 1900*

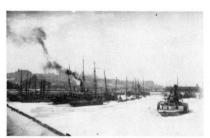

**B-26**
*Bassin Louise l'hiver, Québec — 30 mars 1900*

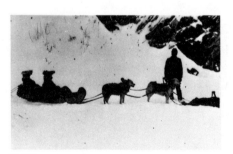

**B-27**
*Attelage de chiens et traîneau — Ca 1902*

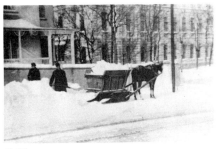

**B-28**
*Transport de neige, Grande-Allée, Québec*
*— Ca 1904*

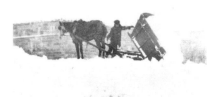

**B-29**
*Transport de neige, Grande-Allée, Québec*
*— Ca 1904*

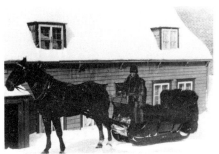

**B-30**
*Monsieur Bertrand et son traîneau — 10 mars*
*1904*

**B-31**
*Maison de Ferdinand Bertrand, rue Saint-*
*Patrice, Québec — 10 mars 1904*

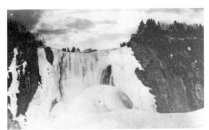

**B-32**
*Chute Montmorency près de Québec — Ca 1905*

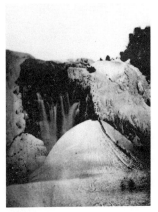

**B-33**
*Chute Montmorency près de Québec — Ca 1905*

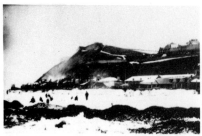

**B-34**
*Québec et Citadelle vus du pont de glace*
*— Ca 1906*

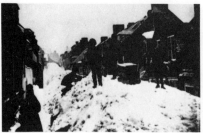

**B-35**
*Neige sur la rue O'Connel, Québec — Ca 1906*

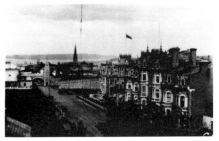

**C-1**
Grande-Allée, Pavillon des patineurs et porte
Saint-Louis, Québec — Ca 1888

**C-2**
National School, 35, rue d'Auteuil, Québec
— Ca 1888

**C-3**
Maison John Brown, rue de la Canardière,
Québec — Ca 1888

**C-4**
Pavillon des patineurs sur la Grande-Allée,
Québec — Ca 1888

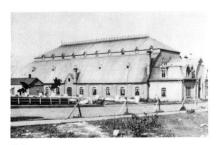

**C-5**
Pavillon des patineurs sur la Grande-Allée,
Québec — Ca 1888

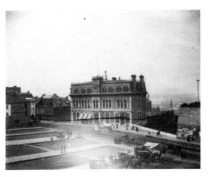

**C-6**
Édifice du Y.M.C.A., carré d'Youville, Québec
— Ca 1891

**C-7**

*Château Haldimand, rue Saint-Louis, Québec — Ca 1891*

**C-8**

*Château Haldimand, rue Saint-Louis, Québec — Ca 1891*

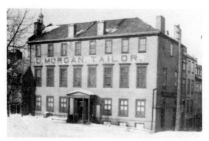

**C-9**

*Hôtel Union, 12, rue Sainte-Anne, Québec — Ca 1891*

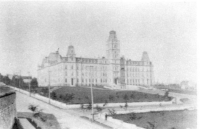

**C-10**

*Parlement vu de la porte Saint-Louis, Québec — Ca 1893*

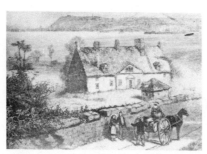

**C-11**

*Gravure, maison Montcalm à Beauport — Ca 1895*

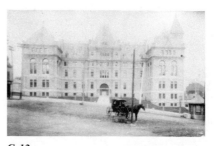

**C-12**

*Hôtel de Ville de Québec, rue Desjardins — 23 juillet 1897*

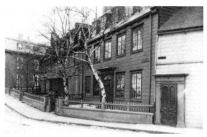

**C-13**
*Maison Montcalm, 49, rue des Remparts,
Québec — 18 novembre 1897*

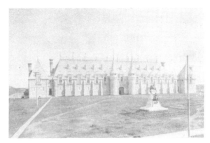

**C-14**
*Manège militaire, Grande-Allée, Québec —
Ca 1898*

**C-15**
*Entrepôt, quai des Commissaires, Québec
— novembre 1899*

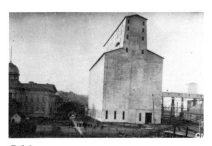

**C-16**
*Élévateur, voisin de l'édifice des douanes,
Québec — 13 novembre 1900*

**C-17**
*Girls High School, 144, Saint-Augustin, Québec
— Ca 1901*

**C-18**
*Morrin College, 44, rue Saint-Stanislas,
Québec — 22 mai 1902*

**C-19**
*Morrin College, 44, rue Saint-Stanislas,
Québec — 22 mai 1902*

**C-20**
*Château Saint-Louis, Québec; gravure —
Ca 1902*

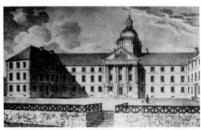

**C-21**
*Parlement, Québec; gravure — Ca 1902*

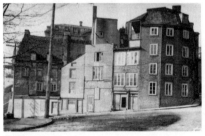

**C-22**
*Maisons au coin de la côte de la Montagne et
de la rue du Fort, Québec — 4 mai 1904*

**C-23**
*Maisons au coin de la côte de la Montagne et
de la rue du Fort, Québec — 4 mai 1904*

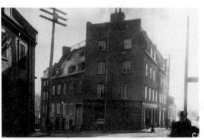

**C-24**
*Maisons au coin de la côte de la Montagne et
de la rue du Fort, Québec — 4 mai 1904*

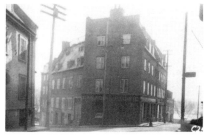

**C-25**

*Maisons au coin de la côte de la Montagne et de la rue du Fort, Québec — 4 mai 1904*

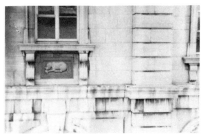

**C-26**

*Pierre du chien d'or sur le bureau de poste, Québec — Ca 1904*

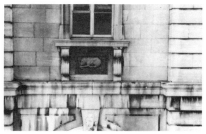

**C-27**

*Pierre du chien d'or sur le bureau de poste, Québec — Ca 1904*

**C-28**

*Jardin de Willie Scott vu de chez Pentland, Grande-Allée, Québec — Ca 1904*

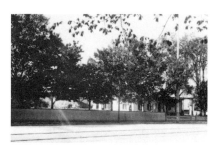

**C-29**

*Maison de Willie Scott, Grande-Allée, Québec — Ca 1904*

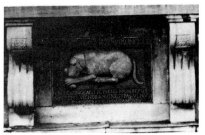

**C-30**

*Pierre du chien d'or sur le bureau de poste, Québec — Ca 1904*

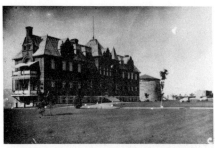

**C-31**
*Hôpital Jeffery Hale, 300, rue Saint-Cyrille,*
*Québec — 31 août 1904*

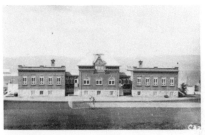

**C-32**
*Quartier des contagieux, Hôpital Jeffery Hale,*
*300, rue Saint-Cyrille, Québec — 31 août 1904*

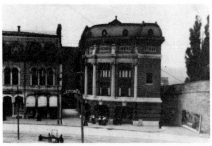

**C-33**
*Théâtre Capitol, carré d'Youville, Québec —*
*31 août 1904*

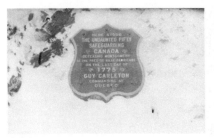

**C-34**
*Plaque à Près de Ville, Québec — 2 janvier*
*1905*

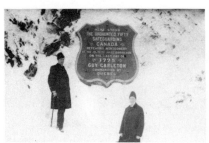

**C-35**
*Plaque à Près de Ville, Québec — 2 janvier*
*1905*

**C-36**
*Plaque à Près de Ville, Québec — 2 janvier*
*1905*

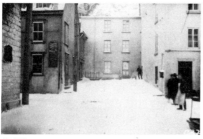

**C-37**
*Plaque rue Saint-Jacques, Québec — Ca 1905*

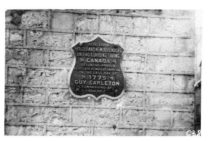

**C-38**
*Plaque rue Saint-Jacques, Québec — Ca 1905*

**C-39**
*Coin des rues Sous-le-Cap et Saint-Jacques,*
*Québec — Ca 1905*

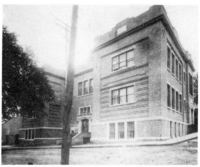

**C-40**
*École au coin des rues Saint-Joachim et Saint-*
*Eustache, Québec — Ca 1905*

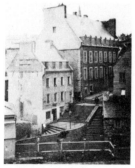

**C-41**
*Ancien bureau de poste, coin Buade et du Fort,*
*Québec — Ca 1905*

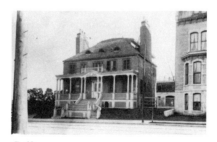

**C-42**
*Maison Joseph, coin des rues Georges V et*
*Grande-Allée, Québec — 26 octobre 1905*

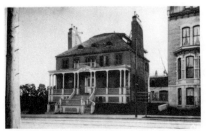

**C-43**
*Maison Joseph, coin des rues Georges V et Grande-Allée, Québec — 26 octobre 1905*

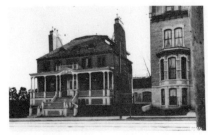

**C-44**
*Maison Joseph, coin des rues Georges V et Grande-Allée, Québec — 26 octobre 1905*

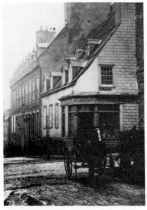

**C-45**
*Bureau de poste, coin Buade et du Fort, Québec — Ca 1905*

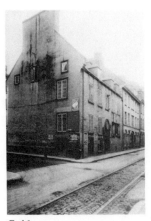

**C-46**
*Maison du 111, rue Saint-Pierre, coin Saint-Jacques, Québec — 31 mai 1906*

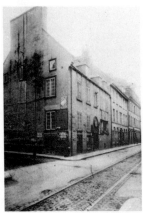

**C-47**
*Maison du 111, rue Saint-Pierre, coin Saint-Jacques, Québec — 31 mai 1906*

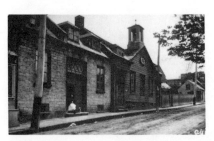

**C-48**
*École Jeffery Hale vue de l'est, 15 et 17 rue Saint-Joachim, Québec — 2 juin 1906*

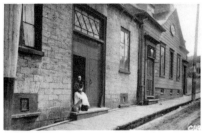

**C-49**
*Madame Smith devant l'école Jeffery Hale, 15 et
17 rue Saint-Joachim, Québec — 2 juin 1906*

**C-50**
*École Jeffery Hale vue de l'ouest, 15 et 17 rue
Saint-Joachim, Québec — 2 juin 1906*

**C-51**
*Québec Bank, 110, rue Saint-Pierre, Québec
— 10 juin 1906*

**C-52**
*Banque Molson, 105, rue Saint-Pierre, Québec
10 juin 1906*

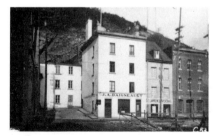

**C-53**
*Rues Saint-Jacques et Sault-au-Matelot — 10
juin 1906*

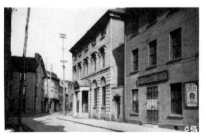

**C-54**
*Banque de Montréal, 48 rue Saint-Paul,
Québec — 10 juin 1906*

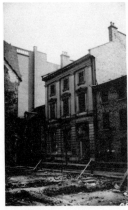

**C-55**
*Bank of British North America, 124, rue Saint-Pierre, Québec — 10 juin 1906*

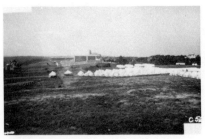

**C-56**
*Campement militaire et prison sur les Plaines d'Abraham, Québec — Ca 1908*

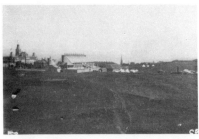

**C-57**
*Plaines d'Abraham, Manège militaire et Parlement, Québec — Ca 1908*

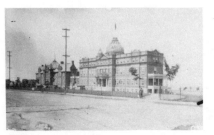

**C-58**
*Hôpital Jeffery Hale, 300, Saint-Cyrille, Québec — Ca 1908*

**C-59**
*Marché Champlain, Québec — 6 août 1910*

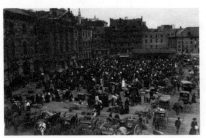

**C-60**
*Marché Champlain, Québec — 6 août 1910*

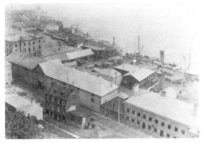

**C-61**
*Marché Champlain, Québec — 19 août 1910*

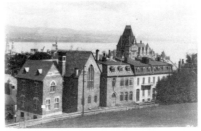

**C-62**
*École rue Saint-Denis, Québec — Ca 1910*

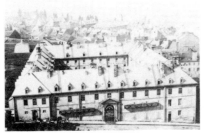

**C-63**
*Collège des Jésuites, rue Desjardins, Québec*

**C-64**
*Station de chemin de fer Québec Lac-Saint-Jean, 160, Saint-André, Québec — Ca 1893*

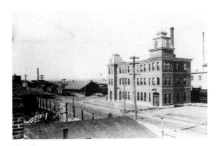

**C-65**
*Station de chemin de fer Québec Lac-Saint-Jean, 160, Saint-André, Québec — Ca 1893*

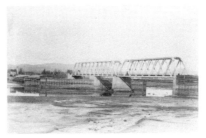

**C-66**
*Pont Samson, rue Henderson, Québec — Ca 1893*

**C-67**
*Château Frontenac vu du toit de l'Université Laval, Québec — Ca 1893*

**C-68**
*Château Frontenac vu du toit de l'Université Laval, Québec — Ca 1893*

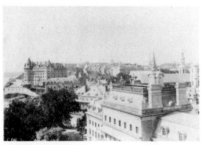

**C-69**
*Château Frontenac vu de la lanterne de l'Université Laval, Québec — Ca 1893*

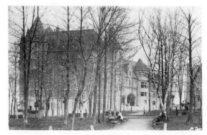

**C-70**
*Château Frontenac vu à travers la place d'Armes, Québec — 11 mai 1897*

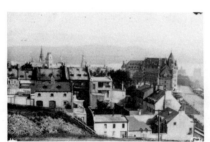

**C-71**
*Château Frontenac vu du glacis de la Citadelle, Québec — Ca 1897*

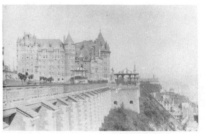

**C-72**
*Château Frontenac vu de l'extrémité sud de la terrasse Dufferin, Québec — 20 août 1898*

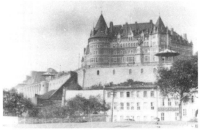

**C-73**
*Château Frontenac vu du Parc Montmorency,
Québec — 27 août 1898*

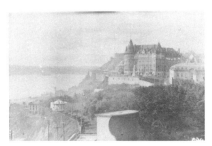

**C-74**
*Château Frontenac vu du toit de l'Université
Laval, Québec — 27 août 1898*

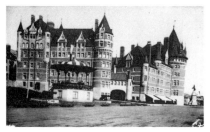

**C-75**
*Château Frontenac vu de la terrasse Dufferin,
Québec — 4 septembre 1899*

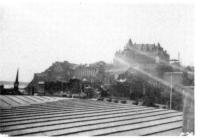

**C-76**
*Château Frontenac vu du toit de la banque
Union, rue Saint-Pierre, Québec — 20 août
1904*

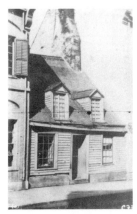

**C-77**
*Maison Montgomery, 72, rue Saint-Louis,
Québec*

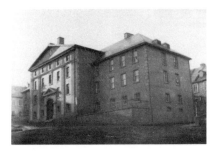

**C-78**
*Morrin College, 44, rue Saint-Stanislas, Québec*

**C-79**
*Girls High School, 14, rue Saint-Augustin, Québec*

**D-1**
*Presbytère de la Cathédrale anglicane, 29, rue Desjardins, Québec — Ca 1888*

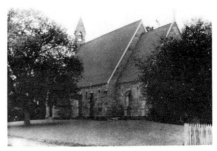

**D-2**
*Église Saint-Michel, 1800, Chemin Saint-Louis, Sillery — Ca 1888*

**D-3**
*Cathédrale anglicane, 29, rue Desjardins, Québec — Ca 1889*

**D-4**
*Cathédrale anglicane, 29, rue Desjardins, Québec — Ca 1889*

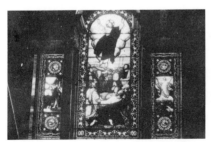

**D-5**
*Vitrail de la Cathédrale anglicane, 29, rue Desjardins, Québec — Ca 1889*

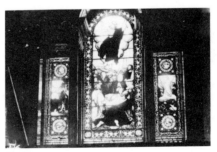

**D-6**
*Vitrail de la Cathédrale anglicane, 29, rue Desjardins, Québec — Ca 1889*

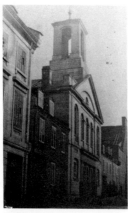

**D-7**

*Trinity Church, 11, rue Saint-Stanislas, Québec — Ca 1889*

**D-8**

*Église Saint-Peter, 268, rue Saint-Vallier, Québec — Ca 1889*

**D-9**

*Église Saint-Paul, 499, rue Champlain, Québec — Ca 1889*

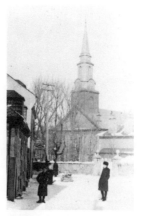

**D-10**

*Cathédrale anglicane, 29, rue Desjardins, vue de la rue Donnacona, Québec — Ca 1890*

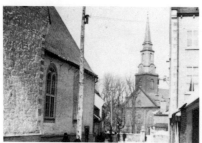

**D-11**

*Cathédrale anglicane, 29, rue Desjardins, vue de la rue Donnacona, Québec — Ca 1890*

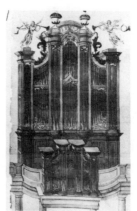

**D-12**

*Orgue de la Cathédrale anglicane, 29, rue Desjardins, Québec — Ca 1890*

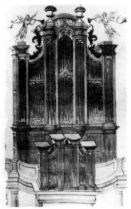

**D-13**
*Orgue de la Cathédrale anglicane, 29, rue Desjardins, Québec — Ca 1890*

**D-14**
*Plan du rez-de-chaussée de la Cathédrale anglicane, Québec — Ca 1890*

**D-15**
*Plan du rez-de-chaussée de la Cathédrale anglicane, Québec — Ca 1890*

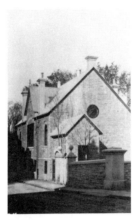

**D-16**
*Frontenac-Playhouse, 31, rue Desjardins, Québec — Ca 1890*

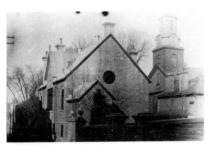

**D-17**
*Frontenac-Playhouse, 31, rue Desjardins, Québec — Ca 1890*

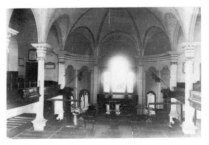

**D-18**
*Intérieur de la Cathédrale anglicane, 29, rue Desjardins, Québec — Ca 1891*

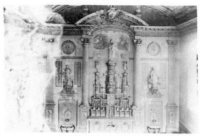

**D-19**
*Intérieur de l'église Notre-Dame-des-Victoires,
Place Royale, Québec — Ca 1894*

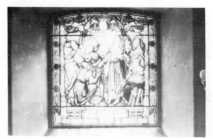

**D-20**
*Vitrail de la Cathédrale anglicane, 29, rue
Desjardins, Québec — 12 juillet 1897*

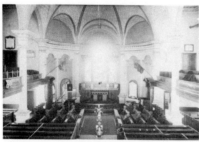

**D-21**
*Intérieur de la Cathédrale anglicane, 29, rue
Desjardins, Québec — 12 juillet 1897*

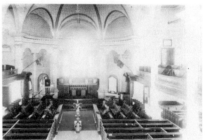

**D-22**
*Intérieur de la Cathédrale anglicane, 29, rue
Desjardins, Québec — 26 juillet 1897*

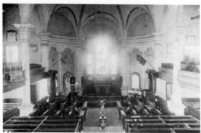

**D-23**
*Intérieur de la Cathédrale anglicane, 29, rue
Desjardins, Québec — 28 juillet 1897*

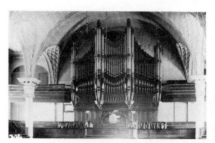

**D-24**
*Orgue de la Cathédrale anglicane, 29, rue
Desjardins, Québec — Ca 1897*

**D-25**
*Service de communion, Cathédrale anglicane,
Québec — Ca 1897*

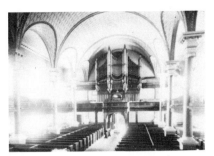

**D-26**
*Orgue de la Cathédrale anglicane, 29, rue
Desjardins, Québec — Ca 1901*

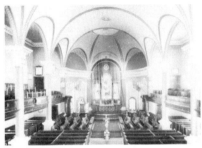

**D-27**
*Intérieur de la Cathédrale anglicane, 29, rue
Desjardins, Québec — Ca 1901*

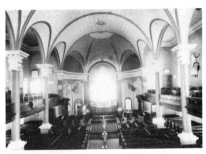

**D-28**
*Intérieur de la Cathédrale anglicane, 29, rue
Desjardins, Québec — Ca 1901*

**D-29**
*Monument Jacob Mountain, Cathédrale
anglicane, Québec — 28 juillet 1904*

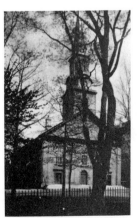

**D-30**
*Cathédrale anglicane, Québec — Ca 1904*

**D-31**
*Bâton de huissier, Cathédrale anglicane,*
*Québec — 1er décembre 1904*

**D-32**
*Bâton de huissier, Cathédrale anglicane,*
*Québec — 1er décembre 1904*

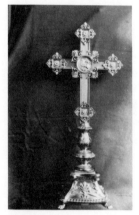

**D-33**
*Croix sur l'autel de la Cathédrale anglicane,*
*Québec — 3 décembre 1904*

**D-34**
*Croix sur l'autel de la Cathédrale anglicane,*
*Québec — 3 décembre 1904*

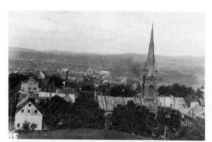

**D-35**
*Chalmers Church, 78 rue Sainte-Ursule,*
*Québec — Ca 1910*

202

**E-1**
*Plaines d'Abraham, Québec — Ca 1888*

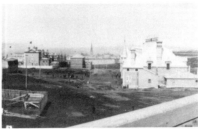

**E-2**
*Manège militaire et Grande-Allée, Québec*
*— Ca 1888*

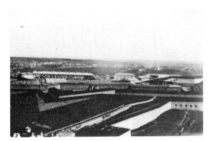

**E-3**
*Citadelle, Québec — Ca 1888*

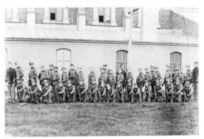

**E-4**
*Groupe de cadets derrière le Manège militaire,*
*Québec — Ca 1890*

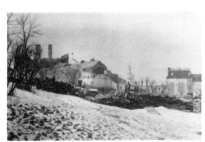

**E-5**
*Démolition du magasin à poudre, Château*
*Haldimand, Québec — Ca 1891*

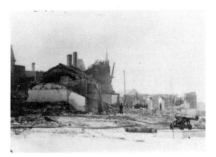

**E-6**
*Démolition du magasin à poudre, Château*
*Haldimand, Québec — Ca 1891*

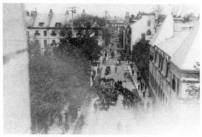

**E-7**
*Rue Saint-Louis vue du haut de la porte Saint-Louis. Transport d'un canon de 15 tonnes; Québec — Ca 1895*

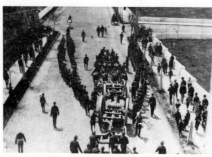

**E-8**
*Grande-Allée vue du haut de la porte Saint-Louis. Transport d'un canon de 15 tonnes; Québec — Ca 1895*

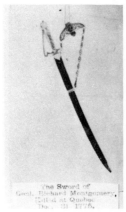

**E-9**
*Épée du général Montgomery — Ca 1895*

**E-10**
*Porte Saint-Jean vue du carré d'Youville, Québec — 23 mars 1897*

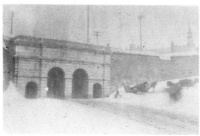

**E-11**
*Porte Saint-Jean vue du carré d'Youville, Québec — 23 mars 1897*

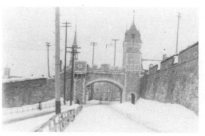

**E-12**
*Porte Kent vue de l'arrière du Palais Montcalm, Québec — 23 mars 1897*

**E-13**
*Tour Martello sur les Plaines d'Abraham,
Québec — 29 août 1898*

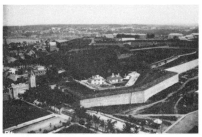

**E-14**
*Citadelle vue du toit du Parlement, Québec —
Ca 1901*

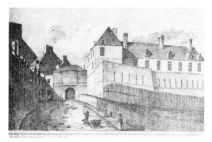

**E-15**
*Porte Prescot, côte de la Montagne, Québec
— Ca 1902*

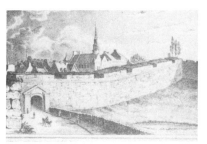

**E-16**
*Porte Saint-Jean, rue Saint-Jean, Québec —
Ca 1902*

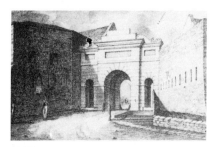

**E-17**
*Porte du Palais, côte du Palais, Québec —
Ca 1902*

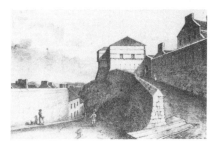

**E-18**
*Porte Hope, rue Sainte-Famille, Québec —
Ca 1902*

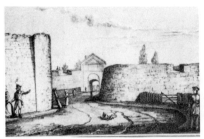

**E-19**
*Porte Saint-Louis, rue Saint-Louis, Québec
— Ca 1902*

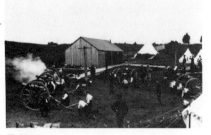

**E-20**
*Pratique de tir au canon, Île d'Orléans — 21
août 1903*

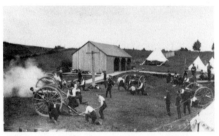

**E-21**
*Pratique de tir au canon, Île d'Orléans — 21
août 1903*

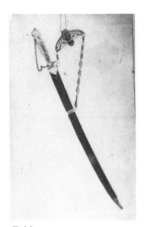

**E-22**
*Épée de Montgomery — Ca 1904*

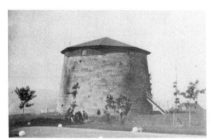

**E-23**
*Tour Martello près de l'hôpital Jeffery Hale,
300, rue Saint-Cyrille, Québec — 3 août 1904*

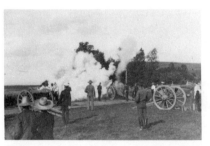

**E-24**
*Pratique de tir au canon, Île d'Orléans — 29
août 1904*

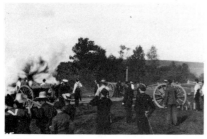

**E-25**
*Pratique de tir au canon, Île d'Orléans — 29 août 1904*

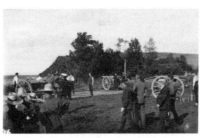

**E-26**
*Pratique de tir au canon, Île d'Orléans — 29 août 1904*

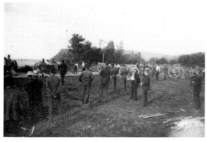

**E-27**
*Pratique de tir au canon, Île d'Orléans — 29 août 1904*

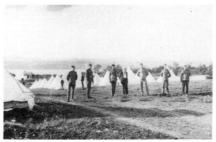

**E-28**
*Campement militaire à l'Île d'Orléans — 29 août 1904*

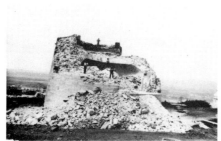

**E-29**
*Démolition de la Tour Martello, no 3, rue Saint-Cyrille, Québec — 31 août 1904*

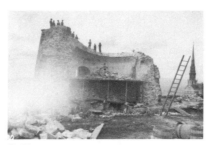

**E-30**
*Démolition de la Tour Martello, no 3, rue Saint-Cyrille, Québec — 31 août 1904*

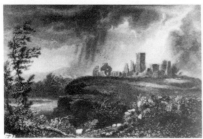

**E-31**
*Fort Ticondéroga, New York — Ca 1905*

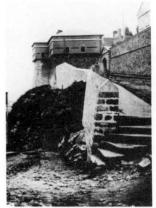

**E-32**
*Porte Hope, rue Sainte-Famille, Québec —
Ca 1905*

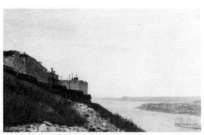

**E-33**
*Citadelle et promenade des Gouverneurs,
Québec — Ca 1905*

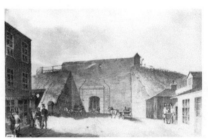

**E-34**
*Vue intérieure de la porte Saint-Jean, Québec
— Ca 1905*

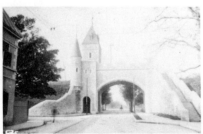

**E-35**
*Vue intérieure de la porte Saint-Louis, Québec
— Ca 1905*

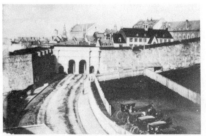

**E-36**
*Porte Saint-Jean vue du carré d'Youville,
Québec — Ca 1905*

**E-37**
*Porte Kent, Québec — Ca 1905*

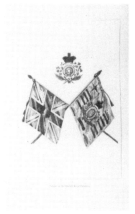

**E-38**
*Drapeau «Seventh Royal Fusilliers» — Ca 1906*

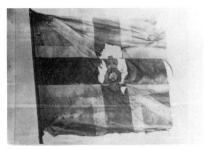

**E-39**
*Drapeau «Seventh Royal Fusilliers» à West Point — Ca 1906*

**E-40**
*Vieux drapeau britannique à West Point — Ca 1906*

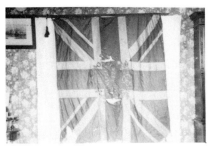

**E-41**
*Drapeau de la milice canadienne en 1812 — 19 octobre 1907*

**E-42**
*Drapeau de la milice canadienne en 1812 — 19 octobre 1907*

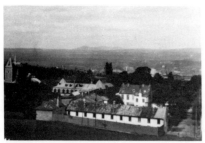

**E-44**
*Arrière du Club de la Garnison, 97, rue Saint-Louis, Québec — Ca 1910*

**E-48**
*Entrée de la Citadelle et fossé, Québec*

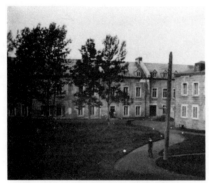

**E-49**
*Nouvelles casernes, rue de l'Artillerie, Québec*

**E-50**
*Nouvelles casernes, rue de l'Artillerie, Québec*

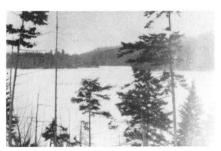

**F-1**
*Lac des Roches, Beauport-Ouest — Ca 1888*

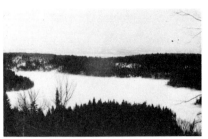

**F-2**
*Lac des Roches, Beauport-Ouest — Ca 1888*

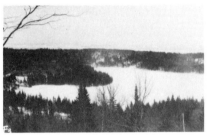

**F-3**
*Lac des Roches, Beauport-Ouest — Ca 1888*

**F-4**
*Charlesbourg, Québec — Ca 1888*

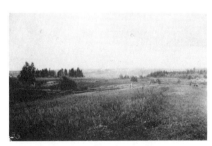

**F-5**
*Charlesbourg, Québec — Ca 1888*

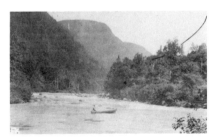

**F-6**
*Petit portage de la rivière Jacques-Cartier,
Tewkesbury — Ca 1889*

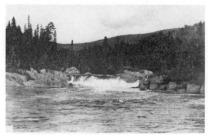

**F-7**

*Chute sud, rivière Jacques-Cartier,*
*Tewkesbury — Ca 1889*

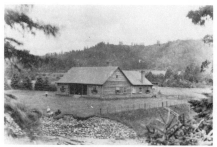

**F-8**

*Chute sud, rivière Jacques-Cartier,*
*Tewkesbury — Ca 1889*

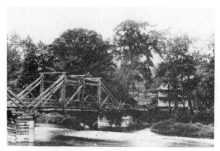

**F-10**

*Pont de la rivière Sainte-Anne, Beaupré —*
*Ca 1891*

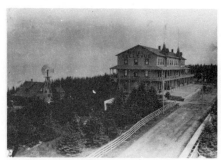

**F-11**

*Pavillon de chez Kaine, Sainte-Anne-de-*
*Beaupré — Ca 1891*

**F-12**

*Lac Saint-Joseph, Comté Portneuf —*
*Ca 1892*

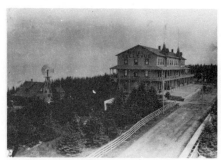

**F-13**

*Hôtel Bellevue, Pointe de Rivière-du-Loup*
*— Ca 1892*

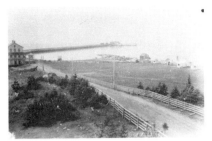

**F-14**
*Quai de Rivière-du-Loup — Ca 1892*

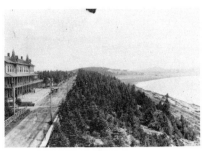

**F-15**
*Hôtel Bellevue et chemin de la Pointe de Rivière-du-Loup — Ca 1892*

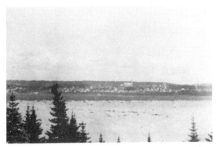

**F-16**
*Rivière-du-Loup vue de la Pointe — Ca 1892*

**F-17**
*La Pointe de Rivière-du-Loup vue du nord-est — Ca 1892*

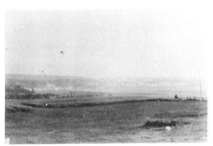

**F-18**
*Rivière-du-Loup depuis la route de Cacouna — Ca 1892*

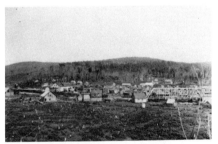

**F-19**
*Chez Murphey, à Rivière-à-Pierre, Comté Portneuf — Ca 1892*

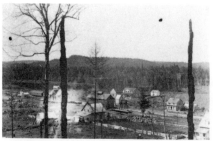

**F-20**

*Station de Rivière-à-Pierre, Comté Portneuf —
Ca 1892*

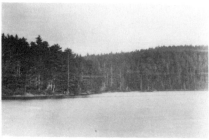

**F-21**

*Lac Pleau, au nord-ouest de Saint-Tite, Comté
Champlain — Ca 1892*

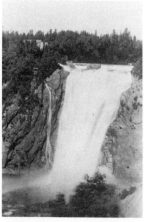

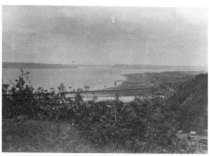

**F-23**

*Québec et Lévis vus depuis le haut de la chute
Montmorency, Boischatel — Ca 1893*

**F-22**

*Chute Montmorency, Boischatel — Ca 1893*

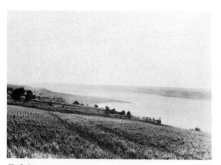

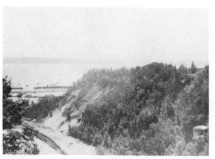

**F-24**

*Île d'Orléans vue de Boischatel — Ca 1893*

**F-25**

*Panorama depuis le haut des chutes Montmo-
rency — Ca 1893*

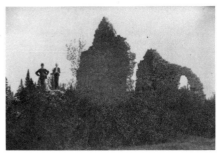

**F-26**
*Château Bigot, Ange-Gardien — Ca 1895*

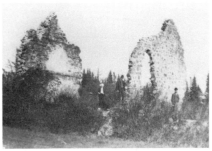

**F-27**
*Château Bigot, Ange-Gardien — Ca 1895*

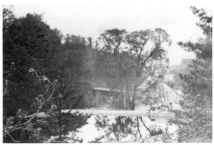

**F-28**
*Moulin à eau, Saint-David, Comté de Lévis
— 10 juin 1897*

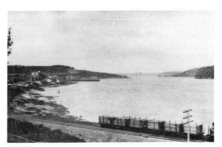

**F-29**
*Chicoutimi — 14 septembre 1897*

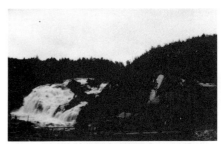

**F-30**
*Chicoutimi, moulin à papier et première
chute — 14 septembre 1897*

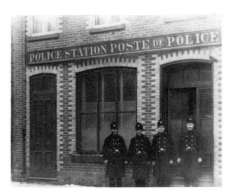

**F-31**
*Poste de police, rue Hermine, Québec —
Ca 1897*

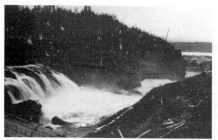

**F-32**

*Chicoutimi, deuxième chute — 14 septembre 1897*

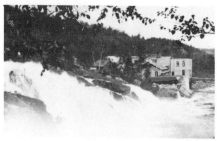

**F-33**

*Chicoutimi, moulin à papier — 15 septembre 1897*

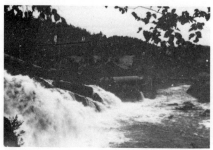

**F-34**

*Chicoutimi, moulin à papier — 15 septembre !1897*

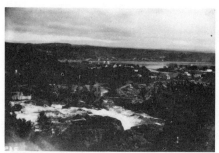

**F-35**

*Chicoutimi — 15 septembre 1897*

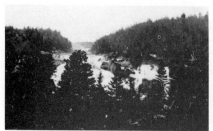

**F-36**

*Rivière Chicoutimi — 15 septembre 1897*

**F-37**

*Chemin de Beauport près du pont de la rivière Beauport — 2 octobre 1897*

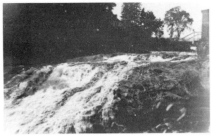

**F-38**

*Chutes de Loretteville, près de Québec —
Ca 1898*

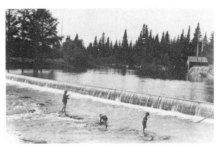

**F-39**

*Barrage à Loretteville, près de Québec
— Ca 1898*

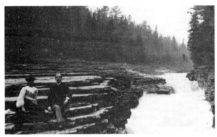

**F-40**

*Marches naturelles, rivière Montmorency,
Boischatel — 17 mai 1902*

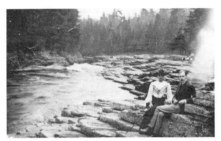

**F-41**

*Marches naturelles, rivière Montmorency,
Boischatel — 17 mai 1902*

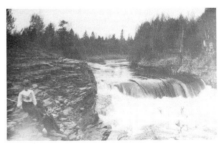

**F-42**

*Marches naturelles, rivière Montmorency,
Boischatel — 17 mai 1902*

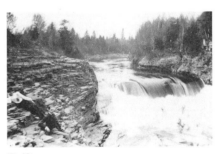

**F-43**

*Marches naturelles, rivière Montmorency,
Boischatel — 17 mai 1902*

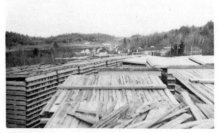

**F-44**
*Cour à bois Gooddy, Chaudière Bassin, Saint-Romuald — 28 octobre 1904*

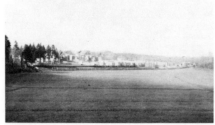

**F-45**
*Cour à bois Gooddy, Chaudière Bassin, Saint-Romuald — 28 octobre 1904*

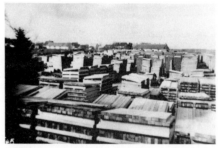

**F-46**
*Cour à bois Gooddy, Chaudière Bassin, Saint-Romuald — 28 octobre 1904*

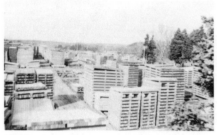

**F-47**
*Cour à bois Gooddy, Chaudière Bassin, Saint-Romuald — 28 octobre 1904*

**F-48**
*Cour à bois Gooddy, Chaudière Bassin, Saint-Romuald — 28 octobre 1904*

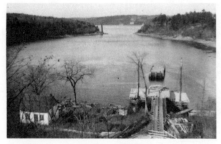

**F-49**
*Glissade pour le bois, Chaudière Bassin, Saint-Romuald — 28 octobre 1904*

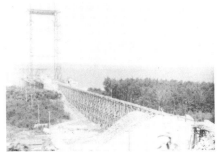

**F-50**
*Construction du pilier sud du pont de Québec,*
*Saint-Nicolas — Ca 1905*

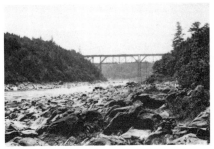

**F-51**
*Pont de la rivière Chaudière, Saint-Nicolas*
*— Ca 1905*

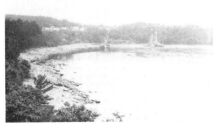

**F-52**
*Chaudière Bassin, Saint-Romuald, vu du nord*
*— Ca 1905*

**F-53**
*Construction du barrage sur la rivière Mont-*
*morency, Boischatel — Ca 1905*

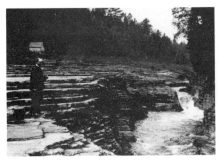

**F-54**
*Marches naturelles, rivière Montmorency,*
*Boischatel — Ca 1905*

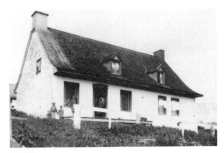

**F-55**
*Maison de Wolfe, Parc des chutes Montmorency,*
*Boischatel — Ca 1905*

**F-56**
*Bassin sur la rivière Montmorency au-dessus des chutes, Boischatel — Ca 1905*

**F-57**
*Chevreuil dans le parc Montmorency — Ca 1905*

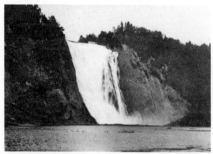

**F-58**
*Chute Montmorency, Boischatel — Ca 1905*

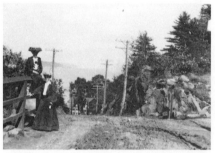

**F-59**
*Sillery et Québec vus du haut de la côte près du pont Garneau, Chaudière Bassin, Saint-Romuald — Ca 1905*

**F-60**
*Maison de mademoiselle Dean, Sainte-Pétronille, Île d'Orléans — 1906*

**F-61**
*Maison de mademoiselle Dean, Sainte-Pétronille, Île d'Orléans — 1906*

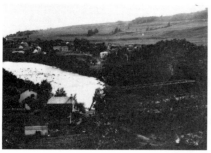

**F-62**
*Pont sur la rivière Sainte-Anne, Beaupré —
21 juillet 1907*

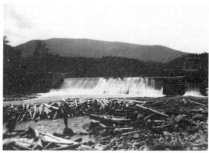

**F-63**
*Petit barrage sur la rivière Sainte-Anne,
Beaupré — 21 juillet 1907*

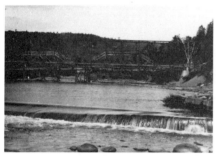

**F-64**
*Pont sur la rivière Sainte-Anne, Beaupré —
21 juillet 1907*

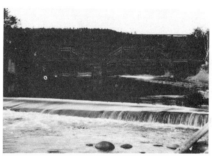

**F-65**
*Pont sur la rivière Sainte-Anne, Beaupré —
21 juillet 1907*

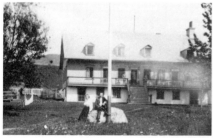

**F-66**
*Maison Morel, Avenue Royale, Beaupré —
21 juillet 1907*

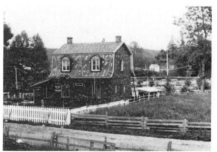

**F-67**
*Salon de barbier, Beaupré, Comté Montmorency
— 21 juillet 1907*

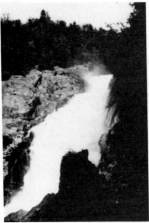

**F-68**
*Chutes de la rivière Sainte-Anne, Beaupré —
21 juillet 1907*

**F-69**
*Rivière Sainte-Anne au pied des chutes,
Beaupré — 21 juillet 1907*

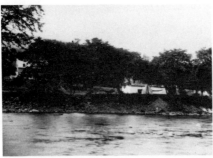

**F-70**
*Maison Morel et rivière Sainte-Anne, Avenue
Royale, Beaupré — 21 juillet 1907*

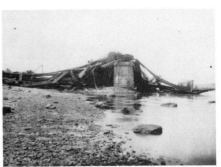

**F-71**
*Débris du pont de Québec, pilier nord, Sainte-
Foy — 20 septembre 1907*

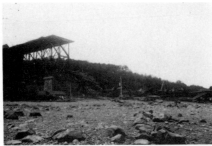

**F-72**
*Débris du pont de Québec, pilier nord, Sainte-
Foy — 20 septembre 1907*

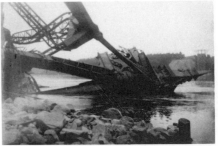

**F-73**
*Débris du pont de Québec, pilier nord, Sainte-
Foy — 20 septembre 1907*

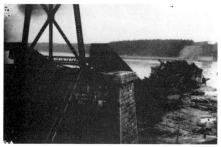

**F-74**
*Débris du pont de Québec, pilier nord, Sainte-Foy — 20 septembre 1907*

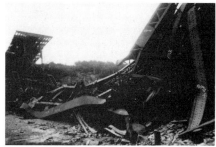

**F-75**
*Débris du pont de Québec, pilier nord, Sainte-Foy — 20 septembre 1907*

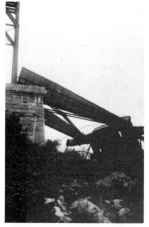

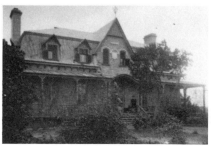

**F-77**
*Maison Jeffrey, Beauport — Ca 1907*

**F-76**
*Débris du pont de Québec, pilier nord, Sainte-Foy — 20 septembre 1907*

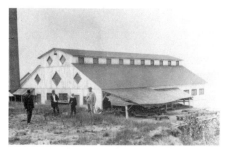

**F-78**
*Moulin Ritchie, Trois-Rivières — Ca 1890*

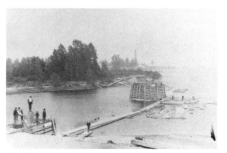

**F-79**
*Embouchure de la rivière Saint-Maurice, Trois-Rivières — Ca 1890*

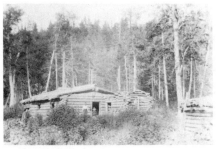

**F-80**

*Camp de bûcheron, lac Vlimeux au nord-ouest de Saint-Tite, Comté Champlain — Ca 1893*

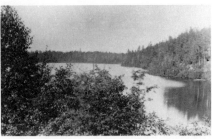

**F-81**

*Lac à la Perchaude au nord-ouest de Saint-Tite, comté Champlain — Ca 1893*

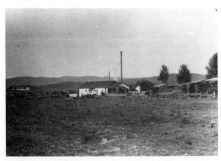

**F-82**

*Moulin Laurentien, Saint-Tite, Comté Champlain — Ca 1893*

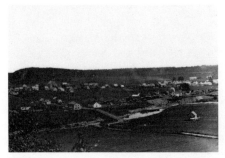

**F-83**

*Village de Saint-Tite, Comté Champlain — Ca 1893*

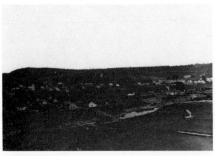

**F-84**

*Village de Saint-Tite, Comté Champlain — Ca 1893*

**F-85**

*Forges du Saint-Maurice, Trois-Rivières, Gravure — Ca 1893*

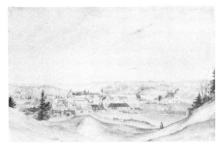

**F-86**
*Forges du Saint-Maurice, Trois-Rivières,
Gravure — Ca 1893*

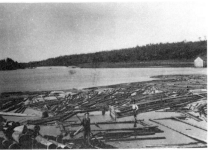

**F-87**
*Inondation à Saint-Tite, Comté Champlain
— Ca 1893*

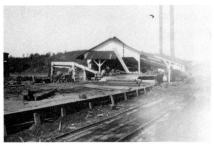

**F-88**
*Moulin Laurentien, Saint-Tite, Comté
Champlain — Ca 1893*

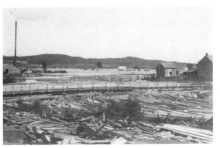

**F-89**
*Inondation à Saint-Tite, Comté Champlain —
Ca 1893*

**F-90**
*Chevaux du moulin Laurentien, Saint-Tite,
Comté Champlain — Ca 1893*

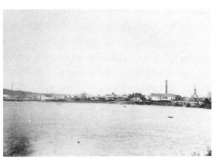

**F-91**
*Moulin Laurentien, Saint-Tite, Comté
Champlain — Ca 1893*

**F-92**

*Inondation à Saint-Tite, Comté Champlain — Ca 1893*

**F-93**

*Étable et forge du moulin Laurentien à Saint-Tite — Ca 1893*

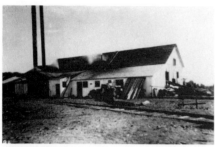

**F-94**

*Moulin Laurentien, Saint-Tite, Comté Champlain — Ca 1893*

**F-95**

*Moulin Laurentien, Saint-Tite, Comté Champlain — Ca 1893*

**F-96**

*Presbytère et église anglicane, rue des Ursulines, Trois-Rivières — Ca 1893*

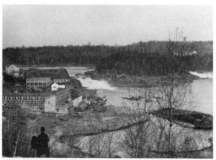

**F-97**

*Moulin, Grand-Mère, Comté Champlain — 23 octobre 1897*

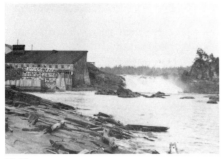

**F-98**
*Moulin, Grand-Mère, Comté Champlain — 23 octobre 1897*

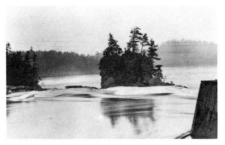

**F-99**
*Rocher de Grand-Mère, Comté Champlain — 23 octobre 1897*

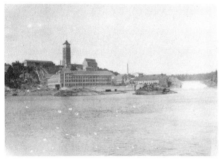

**F-100**
*Moulin, Grand-Mère, Comté Champlain — 9 août 1898*

**F-101**
*Lac Alice au nord-ouest de Saint-Tite, Comté Champlain — Ca 1902*

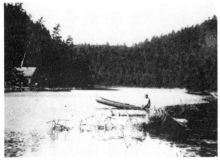

**F-102**
*Lac Alice au nord-ouest de Saint-Tite, Comté Champlain — Ca 1902*

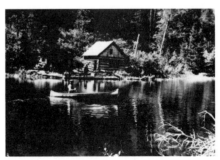

**F-103**
*Lac Alice au nord-ouest de Saint-Tite, Comté Champlain — Ca 1902*

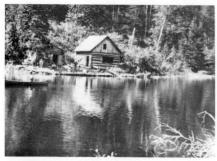

**F-104**
*Lac Alice au nord-ouest de Saint-Tite, Comté Champlain — Ca 1902*

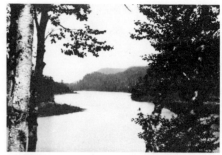

**F-105**
*Lac Roberge, au nord-ouest de Saint-Tite, Comté Champlain — Ca 1902*

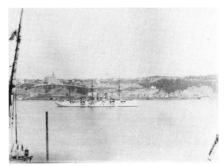

**G-1**
*Croiseur U.S. Newark — Ca 1893*

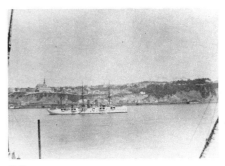

**G-2**
*Croiseur U.S. Newark — Ca 1893*

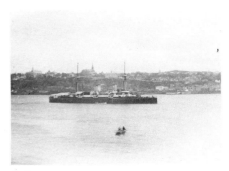

**G-3**
*Croiseur italien Etna — Ca 1893*

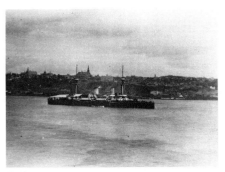

**G-4**
*Croiseur italien Etna — Ca 1893*

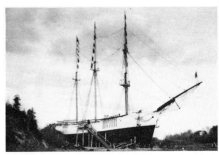

**G-5**
*Brigantine White Wings en cale sèche à Lévis
— Ca 1894*

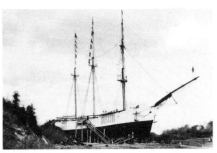

**G-6**
*Brigantine White Wings en cale sèche à Lévis
— Ca 1894*

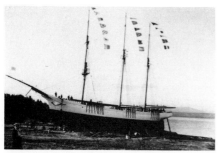

**G-7**
*Brigantine White Wings en cale sèche à Lévis
— Ca 1894*

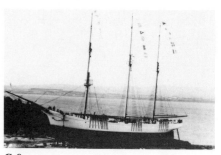

**G-8**
*Brigantine White Wings en cale sèche à Lévis
— Ca 1894*

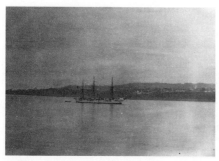

**G-9**
*Navire de guerre U.S. Yastic — 28 octobre
1897*

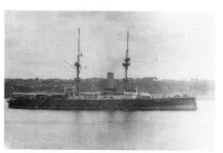

**G-10**
*H.M.S. Renown — 1899*

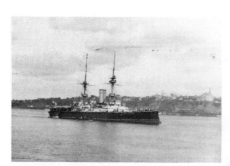

**G-11**
*H.M.S. Renown — 1899*

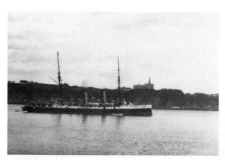

**G-12**
*H.M.S. Renown — 1899*

230

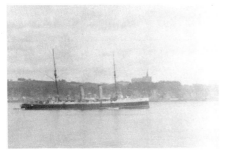

**G-13**
*H.M.S. Talbot — 1899*

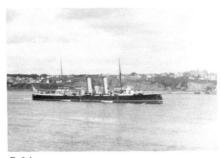

**G-14**
*H.M.S. Indefatigable — 1899*

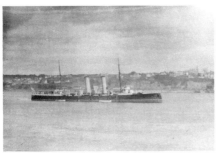

**G-15**
*H.M.S. Indefatigable — 1899*

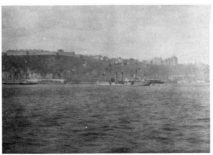

**G-16**
*U.S.N. Marblehead — 1899*

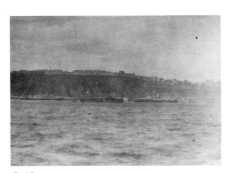

**G-17**
*H.M.S. Talbot, Renown et Mablehead — 1899*

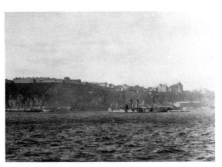

**G-18**
*H.M.S. Talbot et Mablehead — 1899*

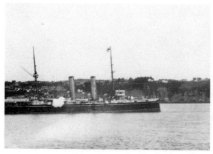

**G-19**
*H.M.S. Crescent — septembre 1899*

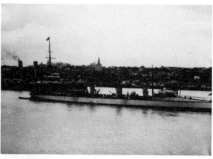

**G-20**
*H.M.S. Crescent et Quail — 12 septembre 1899*

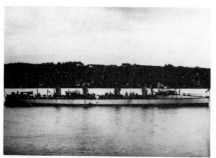

**G-21**
*Contre-torpilleur H.M.S. Quail — 12 septembre 1899*

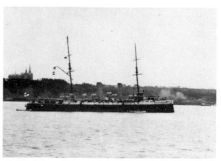

**G-22**
*H.M.S. Talbot — 11 septembre 1899*

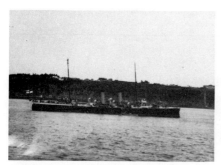

**G-23**
*H.M.S. Pearl — 11 septembre 1899*

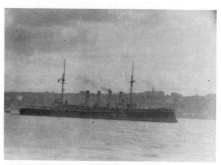

**G-24**
*H.M.S. Niobe — Ca 1901*

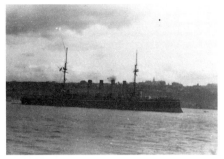

**G-25**
*H.M.S. Niobe — 18 septembre 1901*

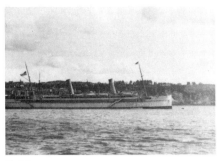

**G-26**
*H.M.S. Ophir — 19 septembre 1901*

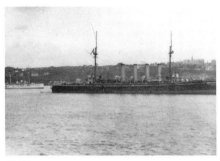

**G-27**
*H.M.S. Niobe et le croiseur français d'Estres — 19 septembre 1901*

**G-28**
*H.M.S. Diadem et Ophir — 19 septembre 1907*

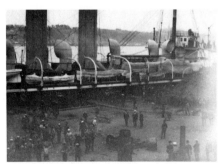

**G-29**
*Chargement de charbon sur le H.M.S. Diadem — 20 septembre 1901*

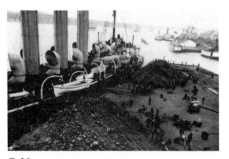

**G-30**
*Chargement de charbon sur le H.M.S. Diadem — 20 septembre 1901*

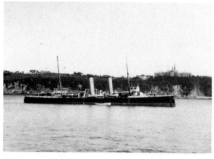

**G-31**
*H.M.S. Indefatigable — 27 août 1902*

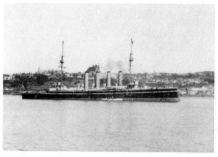

**G-32**
*Navire anglais Ariadne — 27 août 1902*

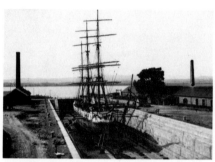

**G-33**
*Barque Sardhana en cale sèche à Lévis —
4 août 1903*

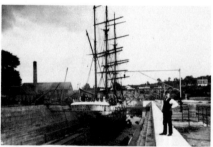

**G-34**
*Barque Sardhana en cale sèche à Lévis —
4 août 1903*

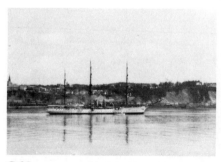

**G-35**
*Croiseur argentin Président Sarmiento — 8
août 1903*

**G-36**
*Empress of Britain — 17 août 1903*

234

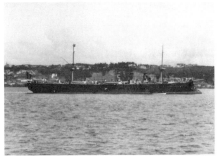

**G-37**
*Croiseur français Gage — 17 août 1903*

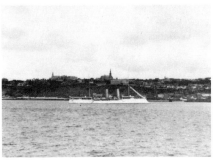

**G-38**
*Croiseur allemand Gazelle — 17 août 1903*

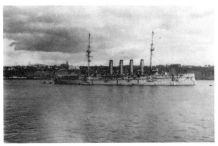

**G-39**
*H.M.S. Ariadne — 24 août 1903*

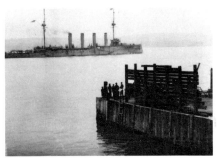

**G-40**
*H.M.S. Drake — Ca 1905*

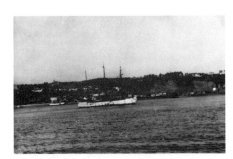

**G-41**
*Navire polaire S.S. Gauss maintenant appelé Artic — 17 juin 1904*

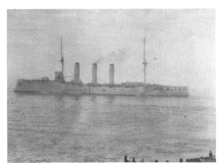

**G-42**
*Croiseur Ignedon — Ca 1905*

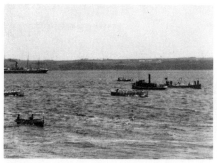

**G-43**

*Regate devant le quai de Sainte-Pétronille, Île d'Orléans — 27 août 1904*

**G-44**

*Traversier pour l'Île d'Orléans*

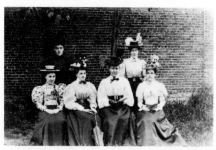

**G-45**

*«Group of L.H. Teachers» — 18 juin 1897*

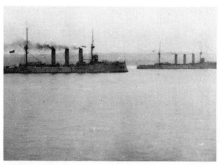

**G-46**

*H.M.S. Derwick (au premier plan) et Essex — Ca 1905*

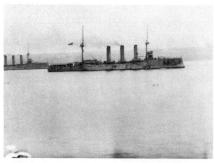

**G-47**

*H.M.S. Cumberland et Bedford (au premier plan) — Ca 1905*

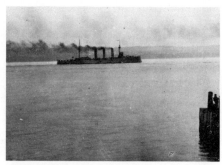

**G-48**

*H.M.S. Cornwall — Ca 1905*

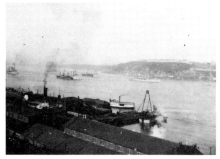

**G-49**
*La flotte vue de Lévis — Ca 1905*

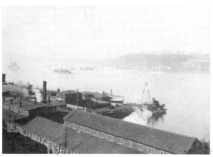

**G-50**
*La flotte vue de Lévis — Ca 1905*

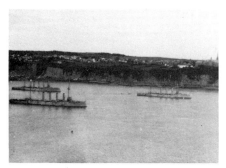

**G-51**
*La flotte vue de Québec — Ca 1905*

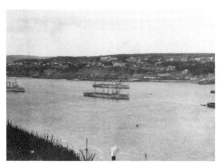

**G-52**
*La flotte vue de Québec — Ca 1905*

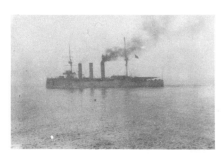

**G-53**
*Départ du croiseur Ignedon — Ca 1905*

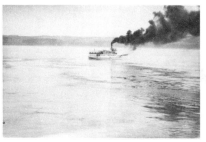

**G-54**
*Traversier de l'Île d'Orléans — Ca 1906*

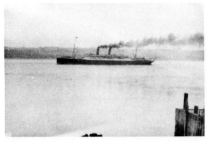

**G-55**
*Empress of Britain — Ca 1906*

**G-56**
*Croiseur français Gage — Ca 1906*

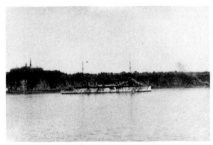

**G-57**
*Croiseur français Desseux — 24 août 1906*

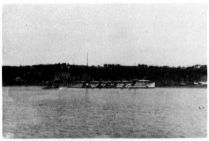

**G-58**
*Croiseur français La Frenière — 24 août 1906*

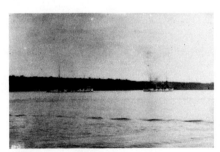

**G-59**
*Croiseurs français Desseux et La Frenière
— 26 août 1906*

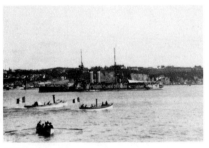

**G-60**
*H.M.S. Dominion — 20 août 1906*

238

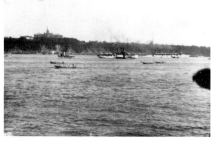

**G-61**
*Course de petits bateaux devant les croiseurs*
*français et allemands — 23 août 1906*

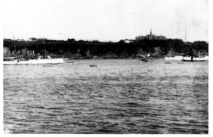

**G-62**
*Course de petits bateaux devant une canonnière*
*allemande — 23 août 1906*

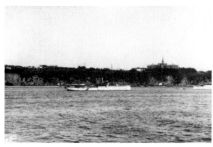

**G-63**
*Cannonière allemande Panther*

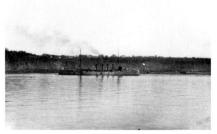

**G-64**
*H.M.S. Roxburg — 12 juin 1907*

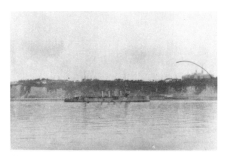

**G-65**
*H.M.S. Ayyle — 12 juin 1907*

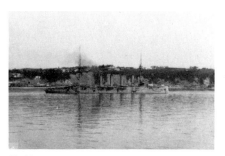

**G-66**
*H.M.S. Good Hope — 12 juin 1907*

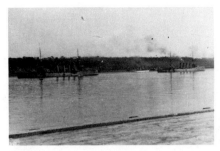

**G-67**
*H.M.S. Ayyle et Roxburg — 12 juin 1907*

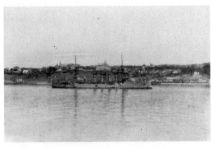

**G-68**
*H.M.S. Hampshire — 12 juin 1907*

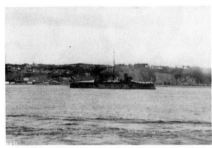

**G-69**
*Croiseur italien Varese — 1er juillet 1907*

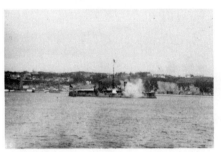

**G-70**
*Croiseur italien Varese — 1er juillet 1907*

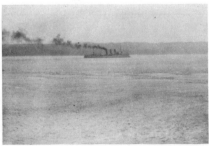

**G-71**
*Croiseur allemand Bremen — 25 août 1907*

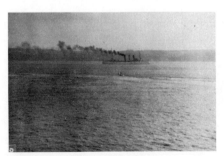

**G-72**
*Croiseur allemand Bremen — 25 août 1907*

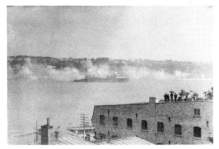

**G-73**
*Croiseur français Léon Lambetta — 22 juillet
1908*

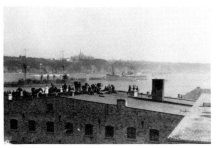

**G-74**
*H.M.S. Indomitable et Minotaur — 1908*

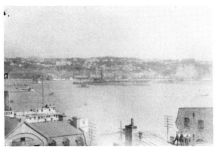

**G-75**
*H.M.S. Indomitable — 1908*

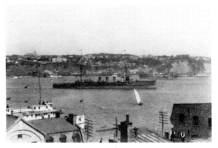

**G-76**
*H.M.S. Minotaur — 22 juillet 1908*

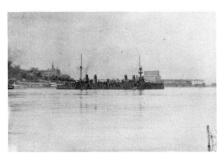

**G-77**
*Croiseur français, Admiral Aubé — 1908*

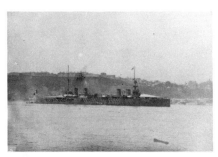

**G-78**
*Croiseur français Léon Lambetta — 1908*

*241*

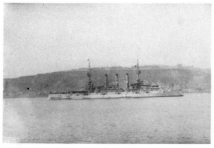

**G-79**
*Navire de guerre U.S. New-Hampshire — 1908*

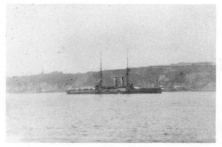

**G-80**
*Navire de guerre H.M.S. Albermarle — 1908*

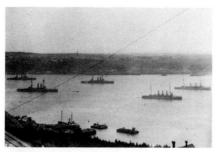

**G-81**
*La flotte vue des Plaines d'Abraham — 1908*

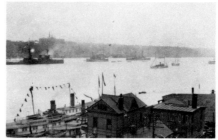

**G-82**
*H.M.S. Indomitable et Arrogant — 1908*

**G-83**
*Réplique du Don de Dieu avec le H.M.S.
Indomitable — 1908*

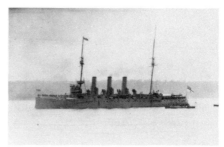

**G-84**
*H.M.S. Arrogant*

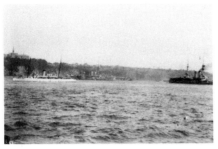

**G-85**
*Croiseur canadien Canada et H.M.S. Exmonth*

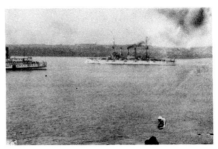

**G-86**
*Départ du U.S. New-Hampshire — 1908*

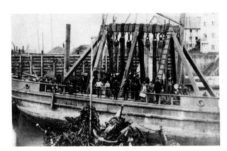

**G-87**
*Barge de la Commission du Havre de Québec*

**H-1**

*Côte à Bélanger, Rivière-Ouelle, Comté
Kamouraska — 1888*

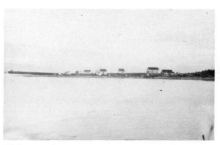

**H-2**

*La Pointe de Rivière-Ouelle, Comté Kamou-
raska — 1890*

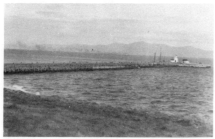

**H-3**

*Quai de Rivière-Ouelle, Comté Kamou-
raska — 1890*

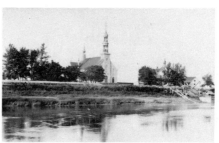

**H-4**

*Église de Rivière-Ouelle, Comté Kamouraska
— 1890*

**H-5**

*Tempête au quai de Rivière-Ouelle, Comté
Kamouraska — 1890*

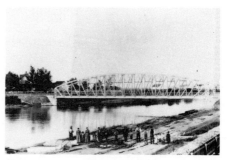

**H-6**

*Nouveau pont de Rivière-Ouelle, Comté
Kamouraska — 1891*

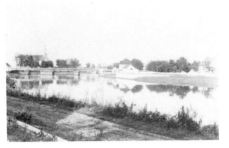

**H-7**
*Vieux pont et village de Rivière-Ouelle, Comté
Kamouraska — 1891*

**H-8**
*Maison Archie Campbell, Thornhill — Ca 1901*

**H-9**
*Maison Archie Campbell, Thornhill — Ca 1901*

**H-10**
*Sentier boisé, voisin de Burshall — 1901*

**H-11**
*Sentier boisé, voisin de Burshall — 1901*

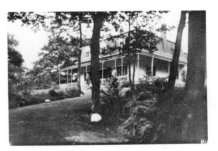

**H-12**
*Maison du Major Morgan, Sainte-Pétronille,
Île d'Orléans — 19 juillet 1902*

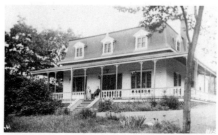

**H-13**
*Maison du Major Morgan, Sainte-Pétronille,
Île d'Orléans — 19 juillet 1902*

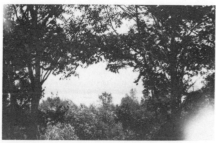

**H-14**
*Vue depuis la galerie de la maison du Major
Morgan, Sainte-Pétronille, Île d'Orléans — 19
juillet 1902*

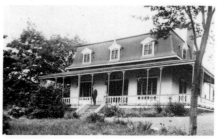

**H-15**
*Maison du Major Morgan, Sainte-Pétronille,
Île d'Orléans — 19 juillet 1902*

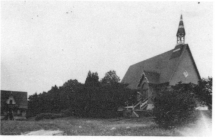

**H-16**
*St. Mary's church, Sainte-Pétronille, Île
d'Orléans — 25 juillet 1902*

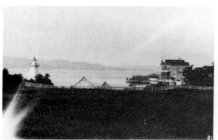

**H-17**
*Hôtel et phare, Sainte-Pétronille, Île d'Orléans
— 26 juillet 1902*

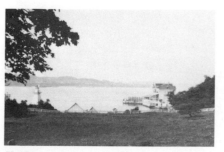

**H-18**
*Hôtel Bel Air et phare, Sainte-Pétronille,
Île d'Orléans — 26 juillet 1902*

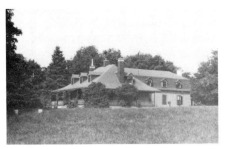

**H-19**
*Maison Dunn, Sainte-Pétronille, Île d'Orléans
— 26 juillet 1902*

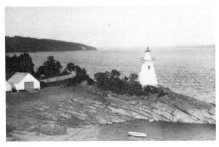

**H-20**
*Phare vu du Château Bel Air, Sainte-Pétronille,
Île d'Orléans — 27 juillet 1902*

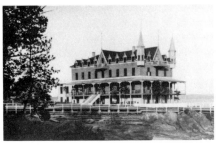

**H-21**
*Hôtel Château Bel Air, Sainte-Pétronille,
Île d'Orléans — 27 juillet 1902*

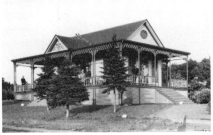

**H-22**
*Chalet du club de golf, Sainte-Pétronille, Île
d'Orléans — 27 juillet 1902*

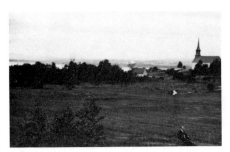

**H-23**
*Terrain de golf, Sainte-Pétronille, Île d'Orléans
— 2 août 1903*

**H-24**
*Trou no 2, terrain de golf, Sainte-Pétronille,
Île d'Orléans — 2 août 1903*

**H-25**
*Route pour se rendre au terrain de golf, Sainte-Pétronille, Île d'Orléans — 2 août 1903*

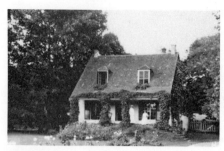

**H-26**
*Maison de mademoiselle Healey, Sainte-Pétronille, Île d'Orléans — Ca 1903*

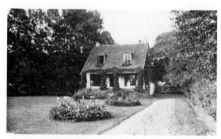

**H-27**
*Maison de mademoiselle Healey, Sainte-Pétronille, Île d'Orléans — Ca 1903*

**H-28**
*Maison de madame Kinney, Sainte-Pétronille, Île d'Orléans — Ca 1903*

**H-29**
*Église Sainte-Marie et presbytère, Sainte-Pétronille, Île d'Orléans — 29 août 1903*

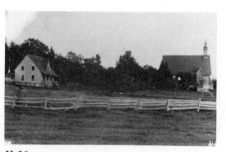

**H-30**
*Église Sainte-Marie et presbytère, Sainte-Pétronille, Île d'Orléans — 29 août 1903*

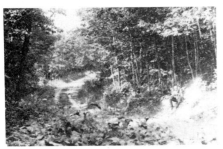

**H-31**
*Route boisée au-delà du 3ième pont, Île
d'Orléans — 20 septembre 1903*

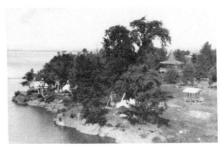

**H-32**
*Parc voisin du Château Bel Air, Sainte-
Pétronille, Île d'Orléans — 3 juillet 1904*

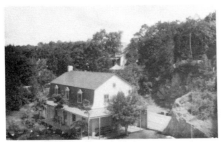

**H-33**
*Maison Ber à Sainte-Pétronille, Île d'Orléans
— 3 juillet 1904*

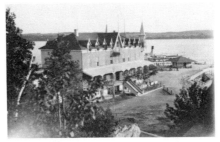

**H-34**
*Château Bel Air et quai, Sainte-Pétronille,
Île d'Orléans — 25 juillet 1904*

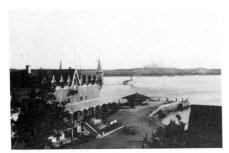

**H-35**
*Château Bel Air et quai, Sainte-Pétronille,
Île d'Orléans — 25 juillet 1904*

**H-36**
*Un arbre à l'horizon à Saint-Joseph — 6 août
1904*

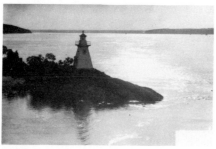

**H-37**

*Le phare au clair de lune, Sainte-Pétronille,
Île d'Orléans — 20 août 1904*

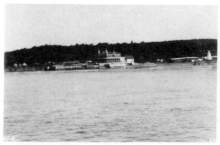

**H-38**

*Château Bel Air, Sainte-Pétronille, Île d'Or-
léans — 20 août 1904*

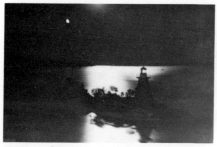

**H-39**

*Clair de lune au phare, Sainte-Pétronille,
Île d'Orléans — 31 août 1904*

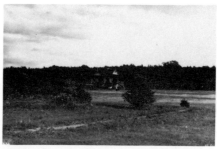

**H-40**

*Terrain de golf et chalet à Sainte-Pétronille, Île
d'Orléans — 5 septembre 1904*

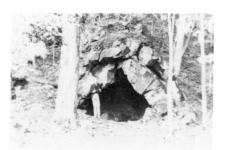

**H-41**

*Caverne Maranda, Saint-Laurent, Île d'Orléans
— 11 septembre 1904*

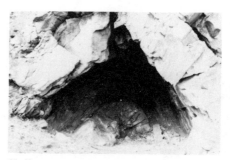

**H-42**

*Caverne Maranda, Saint-Laurent, Île d'Orléans
— 11 septembre 1904*

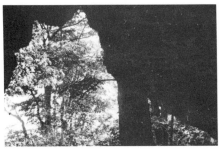

**H-43**

*Vue depuis l'intérieur de la caverne Maranda,
Saint-Laurent, Île d'Orléans — 11 septembre
1904*

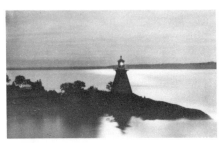

**H-44**

*Clair de lune au phare de Sainte-Pétronille —
Île d'Orléans — 25 septembre 1904*

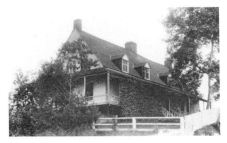

**H-45**

*Arrière de la maison Gourdeau, Sainte-Pétro-
nille, Île d'Orléans — Ca 1905*

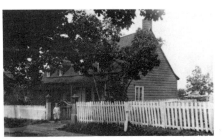

**H-46**

*Façade de la maison Gourdeau, Sainte-Pétro-
nille, Île d'Orléans — Ca 1905*

**H-47**

*Route près de la maison Gourdeau, Sainte-
Pétronille, Île d'Orléans — Ca 1905*

**H-48**

*Baie du phare, Sainte-Pétronille, Île d'Orléans
— 28 août 1905*

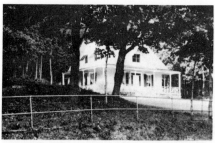

**H-49**
*Maison Bowen (Sharples) à Sainte-Pétronille,*
*Île d'Orléans — 28 août 1905*

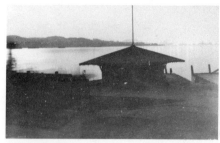

**H-50**
*Kiosque sur le quai de Sainte-Pétronille, Île*
*d'Orléans — Ca 1905*

**H-51**
*Vue depuis la maison Sharples (Bowen) à*
*Sainte-Pétronille, Île d'Orléans — Ca 1905*

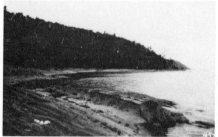

**H-52**
*Plage à Saint-Laurent, Île d'Orléans — Ca*
*1905*

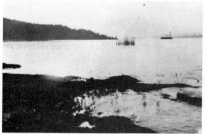

**H-53**
*Plage et pêche à Saint-Laurent, Île d'Orléans*
*— Ca 1905*

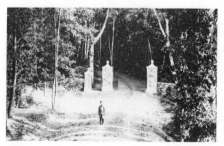

**H-54**
*Barrière Porthéou, Sainte-Pétronille, Île*
*d'Orléans — Ca 1905*

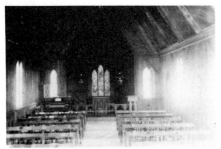

**H-55**
*Intérieur de l'église Sainte-Marie, Sainte-Pétronille, Île d'Orléans — 30 septembre 1906*

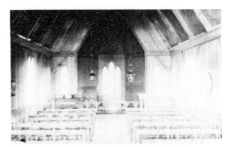

**H-56**
*Intérieur de l'église Sainte-Marie, Sainte-Pétronille, Île d'Orléans — 30 septembre 1906*

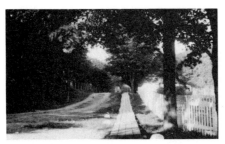

**H-57**
*Route près de la maison Dunn, Sainte-Pétronille, Île d'Orléans — Ca 1909*

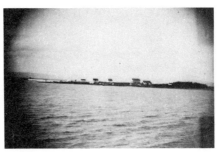

**H-58**
*Pointe de Rivière-Ouelle, Comté Kamouraska — 1886*

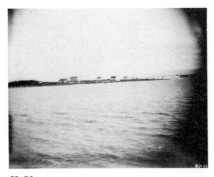

**H-59**
*Maisons à la Pointe de Rivière-Ouelle, Comté Kamouraska — 1886*

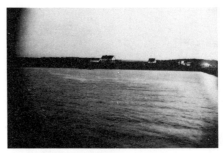

**H-60**
*Maisons à la Pointe de Rivière-Ouelle, Comté Kamouraska — 1886*

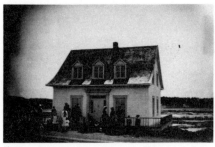

**H-61**
*Chalet à la Pointe de Rivière-Ouelle, Comté Kamouraska — 1886*

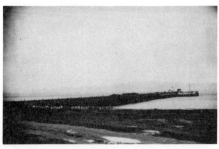

**H-62**
*Quai de Rivière-Ouelle, Comté Kamouraska — 1886*

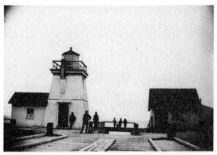

**H-63**
*Phare au bout du quai de Rivière-Ouelle, Comté Kamouraska — 1886*

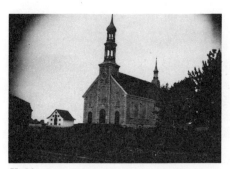

**H-64**
*Église de Rivière-Ouelle, Comté Kamouraska — 1886*

**H-65**
*Vieux Pont de Rivière-Ouelle, Comté Kamouraska — 1886*

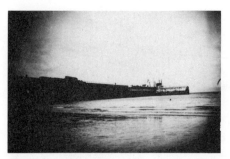

**H-66**
*Quai de Rivière-Ouelle à marée basse, Comté Kamouraska — 1886*

**K-1**
*Rivière Saint-François à Lennoxville, Comté*
*Sherbrooke — Ca 1889*

**K-2**
*Rivière Saint-François à Lennoxville, Comté*
*Sherbrooke — Ca 1889*

**K-3**
*Lennoxville, Comté Sherbrooke — Ca 1889*

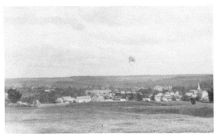

**K-4**
*Lennoxville, Comté Sherbrooke — Ca 1889*

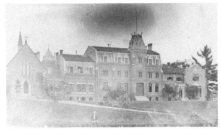

**K-5**
*Université Bishop, Lennoxville, Comté*
*Sherbrooke — Ca 1889*

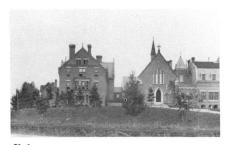

**K-6**
*Université Bishop, Lennoxville, Comté*
*Sherbrooke — Ca 1889*

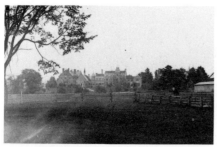

**K-7**
*Université Bishop, Lennoxville, Comté*
*Sherbrooke — Ca 1889*

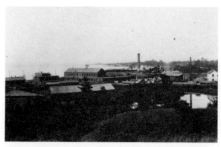

**K-8**
*Université Bishop, Lennoxville, Comté*
*Sherbrooke — Ca 1895*

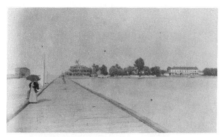

**K-9**
*Plage de Burlington, Vermont, U.S.A. —*
*Ca 1895*

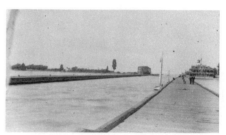

**K-10**
*Plage de Burlington, Vermont, U.S.A. —*
*Ca 1895*

**K-11**
*Réservoir Park, Toronto, Ontario — Ca 1895*

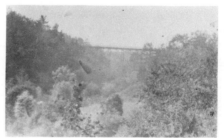

**K-12**
*Réservoir Park, Toronto, Ontario — Ca 1895*

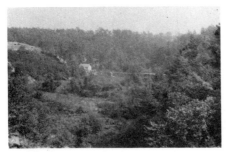

**K-13**
*Réservoir Park, Toronto, Ontario — Ca 1895*

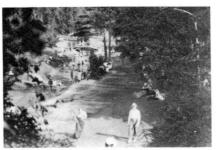

**K-14**
*Réservoir Park, Toronto, Ontario — Ca 1895*

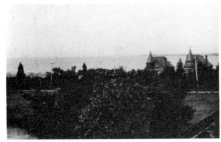

**K-15**
*Lac Ontario vu du grenier de la maison Carl,
Parkdale, Toronto, Ontario — Ca 1895*

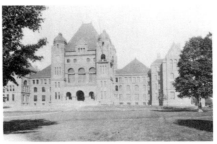

**K-16**
*Parlement de Toronto, Ontario — Ca 1895*

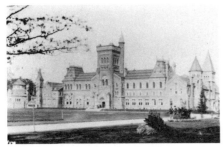

**K-17**
*Université de Toronto, Ontario — Ca 1895*

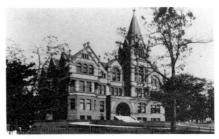

**K-18**
*Collège Victoria, Toronto, Ontario — Ca 1895*

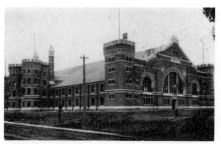

**K-19**
*Nouveau Manège militaire à Toronto, Ontario — Ca 1895*

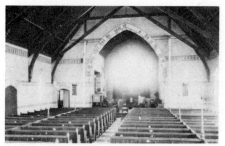

**K-20**
*Intérieur de l'église St. Mark, Parkdale, Toronto, Ontario — Ca 1895*

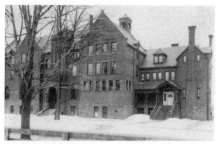

**K-21**
*Collège Wycliffe, rue Hoskin, Toronto, Ontario — 1895*

**K-22**
*Vue arrière de l'Université de Toronto, Ontario — 1895*

**K-23**
*Collège Trinity, Toronto, Ontario — 1895*

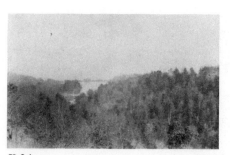

**K-24**
*«Grenadier pound from Bloor street west» — 1895*

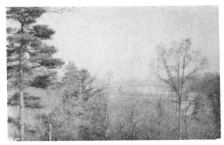

**K-25**
*Pont du chemin de fer au-dessus de la rivière Humber — Ca 1896*

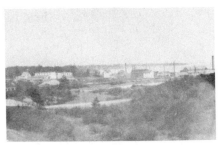

**K-26**
*«Swansee from Humber buttes» — Ca 1896*

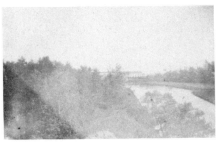

**K-27**
*«Nurse's at Humber river and Dummy train passing» — Ca 1896*

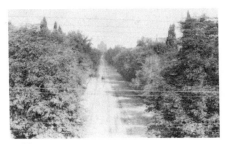

**K-28**
*L'avenue Queen, Toronto, Ontario — Ca 1896*

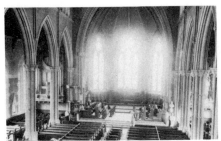

**K-29**
*Intérieur de la cathédrale Saint-Jacques, Toronto, Ontario — Ca 1896*

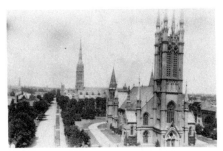

**K-30**
*Metropolitan Methodist Church, Queen Street, Toronto, Ontario — Ca 1896*

**K-31**
*Institut militaire canadien, Avenue Queen,
Toronto, Ontario — 14 octobre 1896*

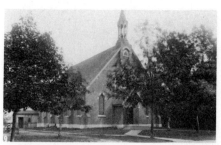

**K-32**
*Église St. Mark, rue Crown, Toronto, Ontario
— 14 octobre 1896*

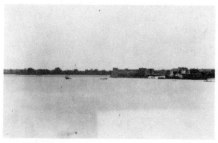

**K-33**
*Fort Chambly, Comté Chambly — Ca 1897*

**K-34**
*Canal de Chambly sur la rivière Richelieu —
Ca 1897*

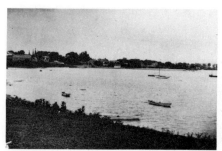

**K-35**
*Bassin de Chambly, Comté Chambly — 3 août
1897*

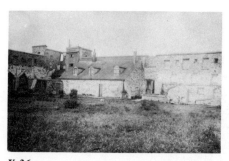

**K-36**
*Intérieur du fort Chambly, Comté Chambly — 3
août 1897*

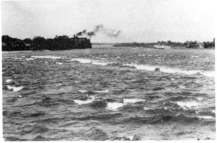

**K-37**
*Rapides de la rivière Richelieu depuis le pont de fer, Chambly, Comté Chambly — 3 août 1897*

**K-38**
*Progrès du barrage sur la rivière Richelieu à Chambly — 3 août 1897*

**K-39**
*Progrès du barrage sur la rivière Richelieu à Chambly — 3 août 1897*

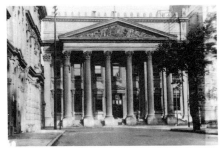

**K-40**
*Banque de Montréal, rue Saint-Jacques, Montréal — 5 août 1899*

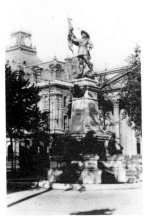

**K-41**
*Monument Maisonneuve, Place d'Armes, Montréal — août 1899*

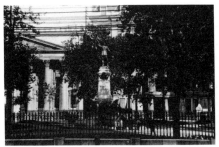

**K-42**
*Place d'Armes, Montréal — 24 juillet 1899*

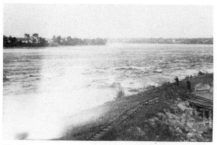

**K-43**
*Rapides du Sault-au-Récollet, rivière des Prairies, Montréal — 15 septembre 1899*

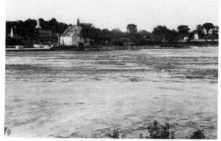

**K-44**
*Le moulin du Crochet à Laval-des-Rapides, Montréal — 15 septembre 1899*

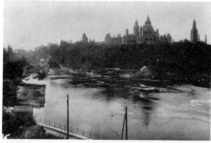

**K-45**
*Parlement et canal Rideau vus depuis Nepern Point, Ottawa, — 23 mai 1905*

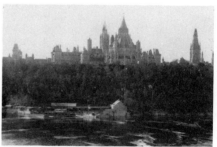

**K-46**
*Parlement vu depuis Nepern Point, Ottawa — Ca 1905*

**K-47**
*Vue depuis Nepern Point, Ottawa — Ca 1905*

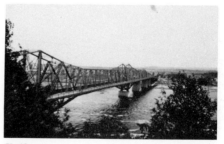

**K-48**
*Le pont de Hull vu de Nepern Point, Ottawa — Ca 1905*

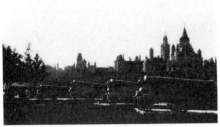

**K-49**
*Batterie à Nepern Point, Ottawa — Ca 1905*

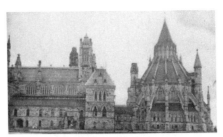

**K-50**
*Librairie du Parlement, Ottawa — Ca 1905*

**K-51**
*Bloc est et édifice Langevin, Ottawa — Ca 1905*

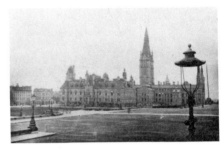

**K-52**
*Bloc ouest et édifice Langevin, Ottawa — Ca 1905*

**K-53**
*Parlement canadien, Ottawa, Ontario — Ca 1905*

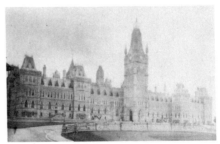

**K-54**
*Vue vers l'ouest depuis l'arrière du Parlement, Ottawa — Ca 1905*

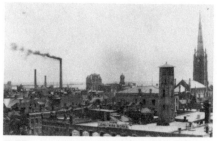

**K-55**
*«From top Orange Hall, Queen Street»,*
*Toronto — Ca 1896*

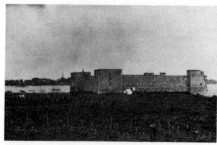

**K-56**
*Fort de Chambly, Comté Chambly — 3 août*
*1897*

# conclusion

Au cours des pages précédentes, nous avons d'abord étudié ce qu'était le personnage en tant qu'homme, québécois, comptable, militaire, philanthrope, historien et photographe. Par la suite, la présentation de cinquante-huit (58) photos choisies selon douze grands thèmes, avait pour but de visualiser au maximum les différentes facettes de la personnalité de Würtele et sa production photographique. Enfin, dans une troisième partie, on a tenté de faire une synthèse des différentes notes manuscrites inscrites sur les enveloppes des négatifs. Cette partie plus technique était complétée par une présentation de tous les clichés de la collection.

À notre connaissance, il est assez rare que l'on ait étudié ainsi l'ensemble d'une collection en liaison étroite avec le collectionneur. Différentes raisons expliquent cet état de fait.

Il semble, en effet, que la plupart des collections soient trop volumineuses pour que l'on adopte une telle approche. D'ailleurs, toutes n'ont pas un intérêt constant.

D'autre part, la personnalité intime du photographe professionnel se réflète rarement dans sa collection puisqu'il travaille sur commande. L'amateur, au contraire, développe une approche personnelle.

Un des principaux problèmes résulte du fait que, très souvent, les photos d'une collection sont intégrées dans un système de classement par ordre géographique. Si l'on n'a pas pris la précaution au moins de conserver une copie unifiée de la collection, il s'ensuit qu'une telle étude s'avère impossible.

Et même si l'étude se réalise, on invoque parfois les coûts trop élevés de reproduction d'une collection photographique. Au contraire, il nous semble qu'une telle publication accroît la valeur documentaire et la valeur marchande d'une collection. La valeur d'un bien augmente avec la rareté mais aussi avec un accroissement de la demande.

Quoiqu'il en soit, nous croyons au bien-fondé de ce type de publication et les commentaires de nombreux confrères nous ont fortement encouragés. Si bien que nous espérons qu'une telle approche sera de plus en plus développée pour la présentation de tout genre d'iconographie: photos, gravures, peintures, plans, cartes, etc...

Cette approche fait d'ailleurs partie du **Livre Vert** du ministère des Affaires culturelles, page 97: «Priorité à la diffusion et à l'accessibilité».

# bibliographie

## A)  sources manuscrites

*Archives Nationales du Québec, A.P.G. — 220. Fonds de la «Québec Society of Archeological Institute of America». Surtout les pièces suivantes:*

*22 janvier 1910, Lettre de G.W. Johnson à Würtele*

*6 janvier 1911, Lettre de G.W. Johnson à Würtele*

*12 avril 1911, Lettre de William Prentice à Würtele*

*18 décembre 1911, Lettre de W. Peterson à Würtele*

*28 novembre 1913, Lettre de A. Judson Eaton à Würtele*

*Archives Publiques du Canada, RG — 9, II B-4, Vol. 4, Partie 1, pages 1 à 188, Partie 3, pages 413 à la fin*
*Militia List of Dominion of Canada*

*Archives Publiques du Canada, RG — 37, Vol. 114*

*no. 2389, 2 janvier 1889, Lettre de Würtele à D. Brymner*
*no. 2422, 31 janvier 1889, Lettre de Würtele à D. Brymner*

*Québec Literary and Historical Society, Correspondance en 1901-02.*

## B) sources imprimées se rapportant spécifiquement à cette étude

Bancroft, Laura Isabel. *The Literary and Historical Society of Québec. An Historical Outline from the Sociological Point of View.* Thèses, Faculty of Social Sciences, Laval. 1er mai 1950.

Würtele, F.C. «Historical Record of the St-Maurice Forges, the Oldest Active Blast Furnace on the Continent of America». *Proceedings and Transactions of the Royal Society of Canada for the Year 1886.* Montréal, 1887. p. 77 à 89.

Würtele, F.C. «Our Library». *Transactions of the Literary and Historical Society of Québec,* no. 19. Québec. 1889. p. 29 à 70.

Würtele, F.C. «The English Cathedral of Québec». *Transactions of the Québec Literary and Historical Society.* Vol. 20. Québec, 1889-91. p. 63

Würtele, F.C. «S.S. Royal William». *Report of the Secretary of State of Canada for the Year ended 31st. December 1894.* Ottawa, 1895. Appendix G. p. 60 à 83.

Würtele, F.C. «The King's Ship L'Orignal sunk at Québec, 1750». *Proceedings and Transactions of the Royal Society of Canada for the Year 1898.* Section II, P. 67 à 75.

Würtele, F.C. éd. *Blockade of Québec in 1775-1776 by the American Revolutionists (Les Bastonnais).* Publish by the Literary and Historical Society of Québec. Québec, The Daily Telegraph Job Printing House. 1905, Vol. 10, 307 p., 1906, Vol. 11, 135 p.

## C)   annuaires de l'époque

Mackay's Québec Directory corrected in July 1850.

McLaughlin's Québec Directory. 1855-56.

G.H. Cherrier and Son. The Québec Directory for 1863 to 1872.

Cherrier and Kirwin's. Québec and Lévis Directory. 1872-73.

Cherrier, A.B. Almanach des adresses Cherrier. 1873 à 1890.

L'Indicateur de Québec et Lévis. 1890 à 1916.

Marcotte, Édouard, Ed. Québec Adresses. 1916 à 1921.

## D)   quelques études sur l'histoire de la photographie

Casgrain, H. Raymond. Jules Livernois. L. Brousseau. 1866.

Darrah, W.C. Sereo Views; a History of Stereographs in America. Gettysburg, Pennsylvania. 1964.

Freund, G. La photographie en France au XIXe siècle. Paris. 1936.

Greenhill, R. Early Photography in Canada. Toronto. 1965.

Harper, J. Russell et Stanley Triggs. Portrait of a Period. Montréal, McGill University Press. 1967.

Lecuyer, R. Histoire de la photographie. Paris. 1945.

Morisset, Gérard. «Les pionniers de la photographie canadienne» dans la Revue populaire. Montréal. Septembre 1951.

Newhall, B. The Daguerreotype in America. N.Y. 1961.

Sipley, L.W. A Collector's Guide to American Photography. Philadelphia. 1957.

Sipley, L.W. Photography's Great Inventors. 1965.

# index géographique

# QUÉBEC

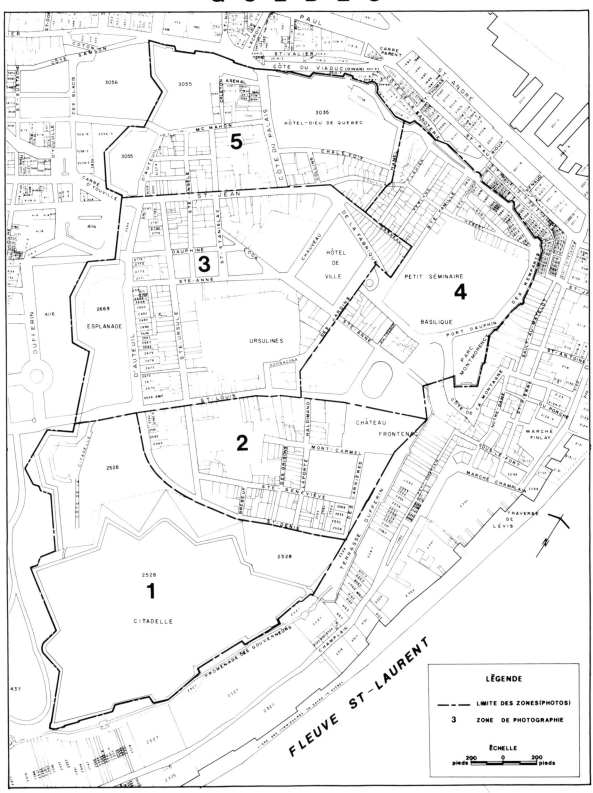

LÉGENDE

- - - LIMITE DES ZONES (PHOTOS)

3 ZONE DE PHOTOGRAPHIE

ÉCHELLE

200    0    200
pieds        pieds

FLEUVE ST-LAURENT

**Rivière-du-Loup**
F- 13- 14- 15- 16- 17- 18

**Rivière-Ouelle**
H- 1- 2- 3- 4- 5- 6- 7- 58- 59- 60- 61-
62- 63- 64- 65- 66

**Saint-David**
F- 28

**Sainte-Foy**
F- 71- 72- 73- 74- 75- 76

**Saint-Nicolas**
F- 50- 51

**Saint-Romuald**
F- 44- 45- 46- 47- 48- 49- 52- 59

**Saint-Tite**
F- 21- 80- 81- 82- 83- 84- 87- 88- 89-
90- 91- 92- 93- 94- 95- 101- 102-
103- 104- 105

**Sillery**
D- 2

**Tewkesbury**
F- 6- 7- 8- 9
H- 10- 11

**Toronto**
K- 11- 12- 13- 14- 15- 16- 17- 18- 19-
20- 21- 22- 23- 28- 30- 31- 32- 55

**Trois-Rivières**
F- 78- 79- 85- 86- 96

# table des matières